PHILIPPE GELUCK & GOD
菲利浦・格律克

喵！貓大叔惡搞創世紀

THE BIBLE ACCORDING TO THE CAT

這是神和綿羊史帝夫創造世界的故事，
並由艾倫・瓦德出色地*自法文改編而來。

* 艾倫碎碎念 [1]

1 譯註：書中星號 (*) 皆為英文譯者對法文原文之眉批，
中文版以「艾倫碎碎念」呈現。

剛開始時，
世界是一片黑暗……

但是神
還沒創造出火把，
所以他找電源開關找得很辛苦。

因為他撞到腳了，所以他把這一天稱為「大碰撞」，
並說：「我看著覺得不好。」

神說

要有光！

就有了光。神看著覺得是好的[2]。

2 譯註：此為根據聖經和合本之翻譯。本書與聖經經文有關之用語，皆根據聖經和合本所翻譯。

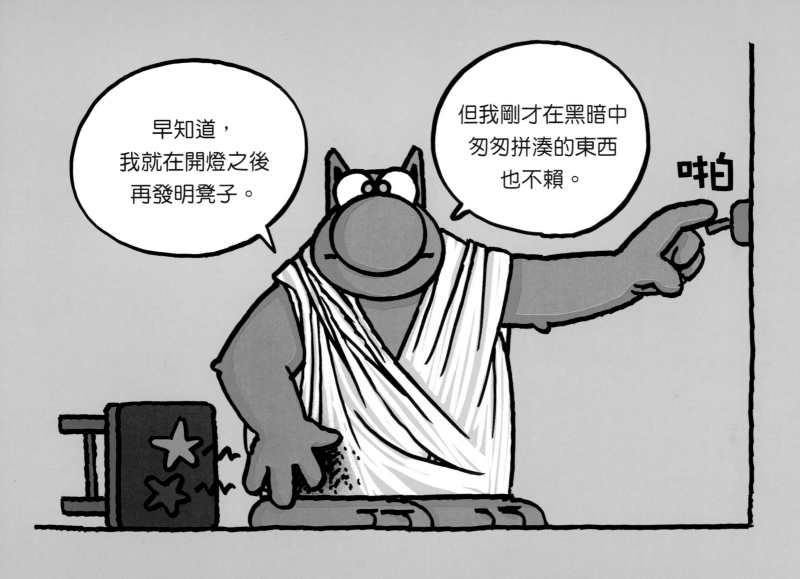

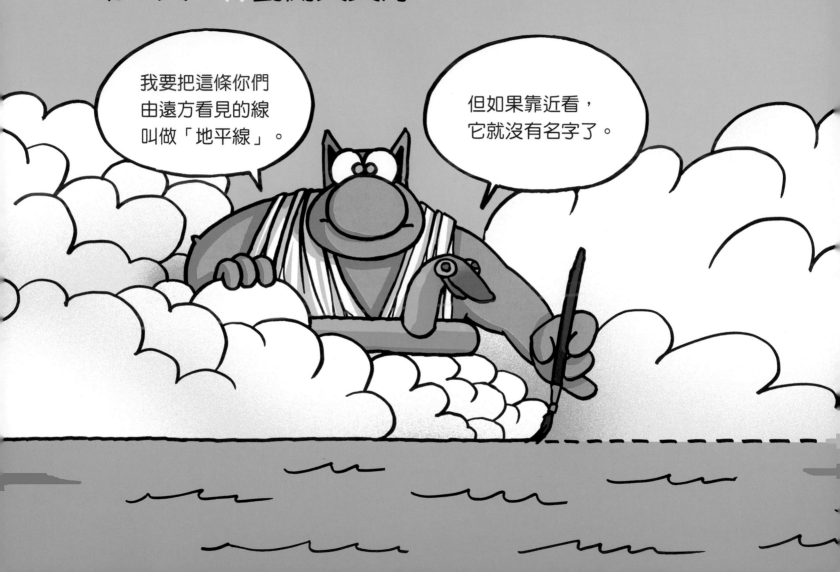

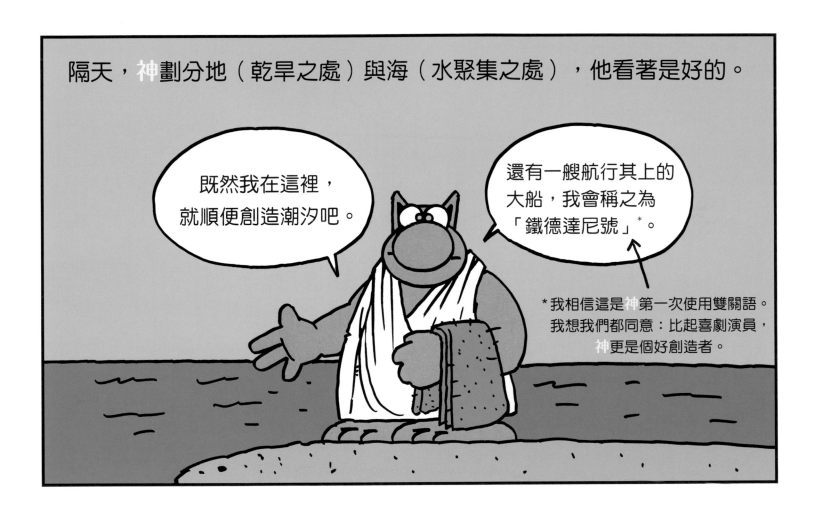

然後神說：「讓地生青草、菜蔬與樹木。」*

*我絕不是要批評，不過神似乎在自言自語。

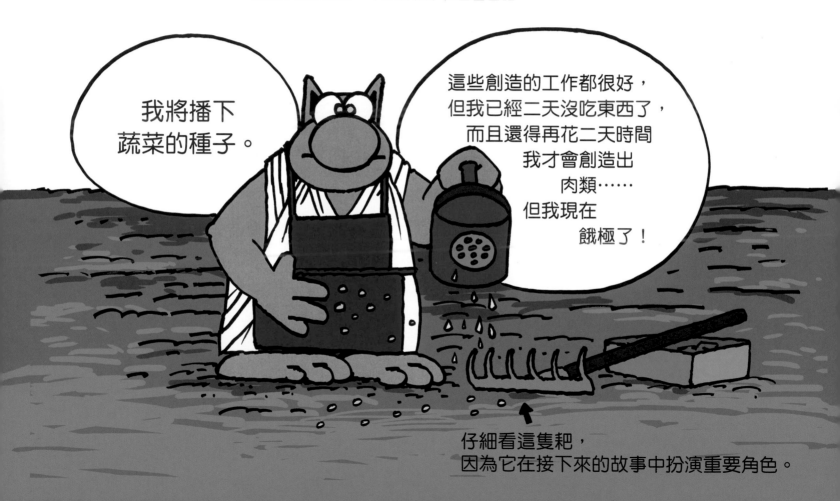

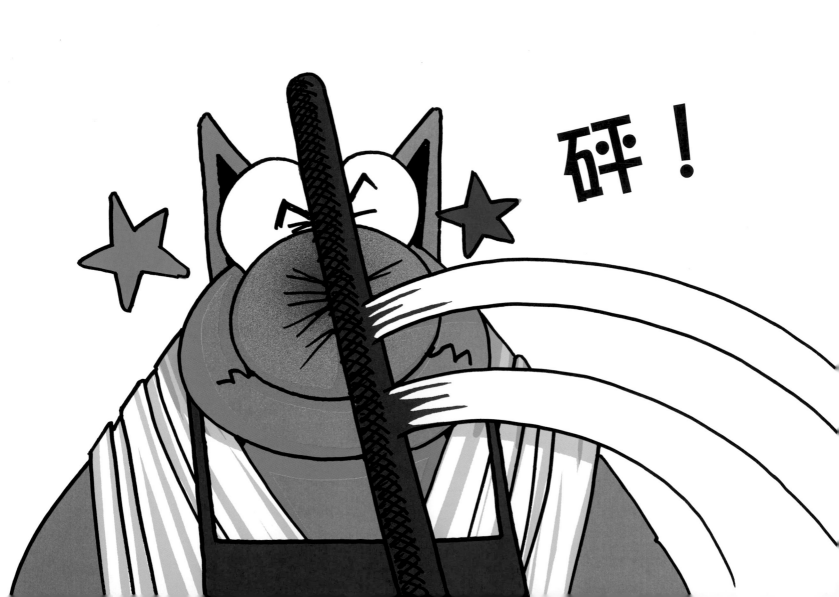

神臉上覆滿耙子印，
而且看見穹蒼之中有明亮的物體，他稱之為星星。

他非常高興
種子發芽了。

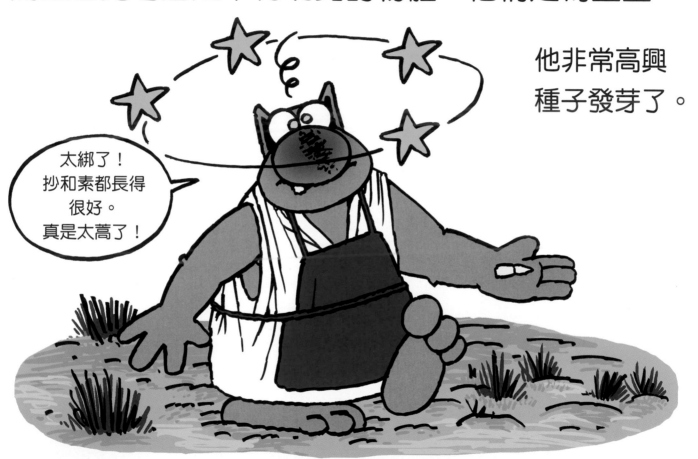

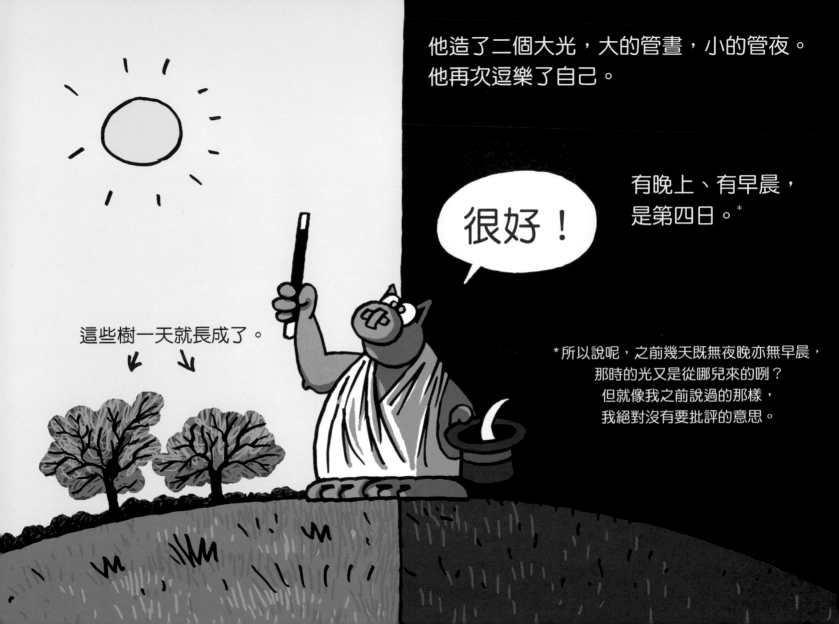

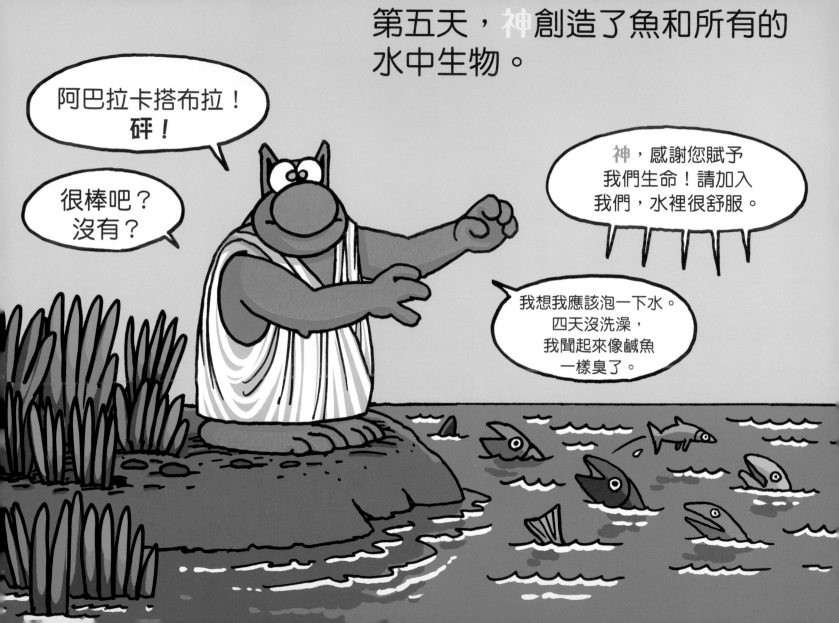

現在**神**有點餓了，所以他抓了條海鱸煎來吃，
然後說：

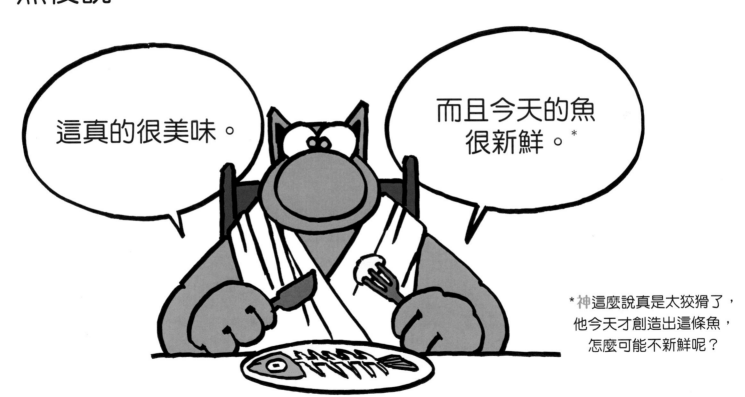

這真的很美味。

而且今天的魚
很新鮮。*

*神這麼說真是太狡猾了，
他今天才創造出這條魚，
怎麼可能不新鮮呢？

注意！神用的是魚刀。因此我們可以推論在肉刀（通常稱為「刀」）出現前就有魚刀了。
也因此，魚刀才會更早就被稱為「刀」，因為當時沒有別種刀了。
不過話又說回來，誰在乎呢？

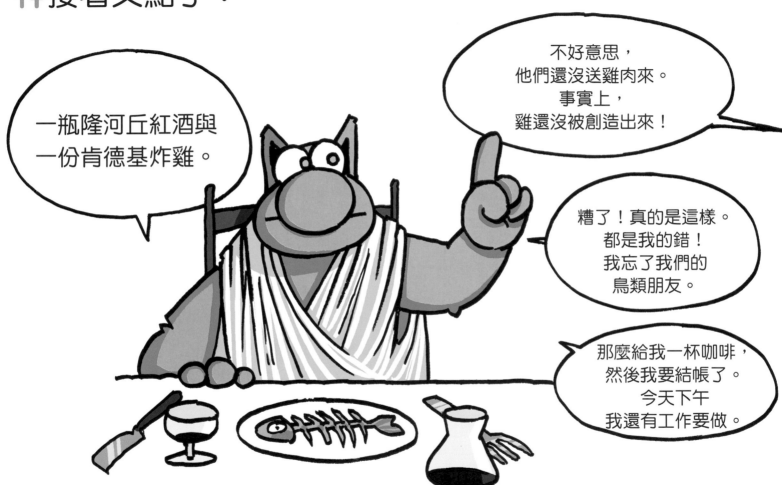

接著神造了天上飛禽，並且一一命名。

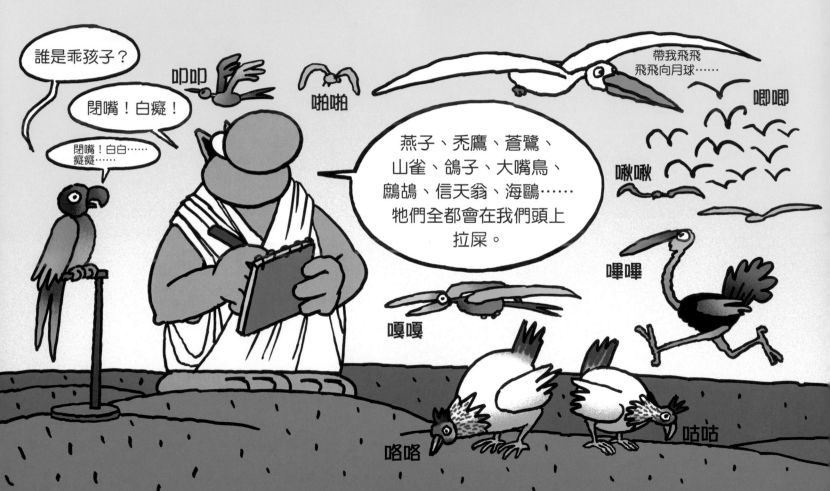

第六天早晨。

神說：「讓我們回到我們的羊吧！」[*]
但這下問題來了，羊還沒被創造出來啊！
所以他抓了一朵雲，旋上四條腿和一顆頭。神在第六天創造了羊。

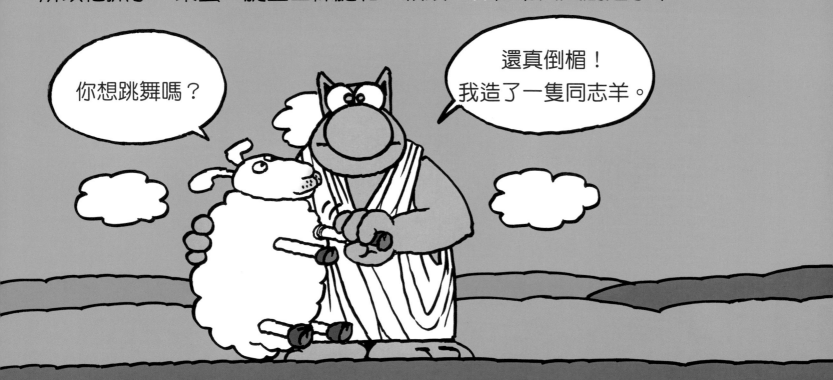

你想跳舞嗎？

還真倒楣！
我造了一隻同志羊。

*艾倫碎碎念：
本書作者格律克先生覺得使用無聊的雙關語很有趣，而大部分是無法翻譯的。這是和羊有關的諸多雙關語中的
第一個（對讀者諸君們來說真是太不幸了）。這句話原本的意思是「讓我們回到剛才討論的主題吧！」
但圖片裡有隻羊，因此我不能譯為主題，對吧？所以我看圖說話了。就這樣！

第六天下午，神說：

「地要生出活物來，各從其類；除了我早上造出的羊。」

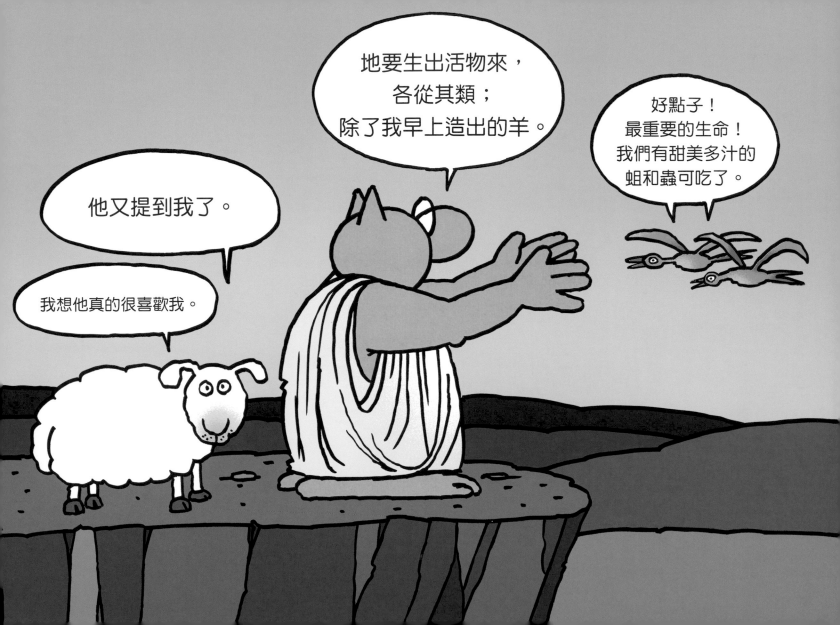

神說：嗯！這真是太有趣了！
但我必須列一張清單，以確保我沒漏掉任何生物……

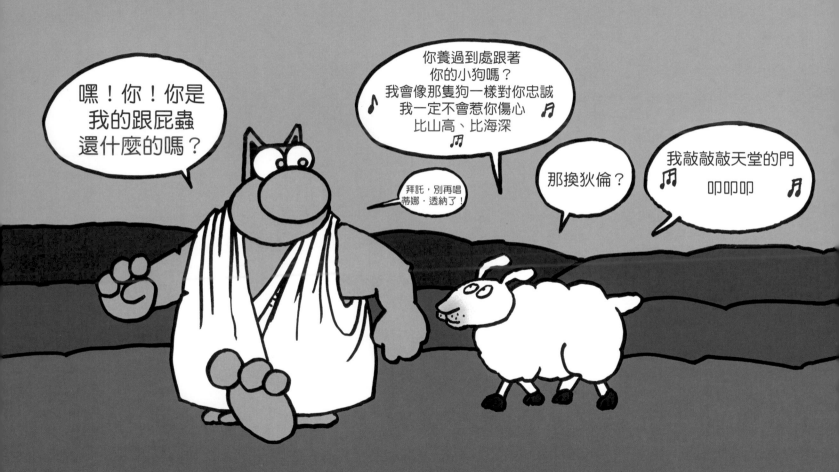

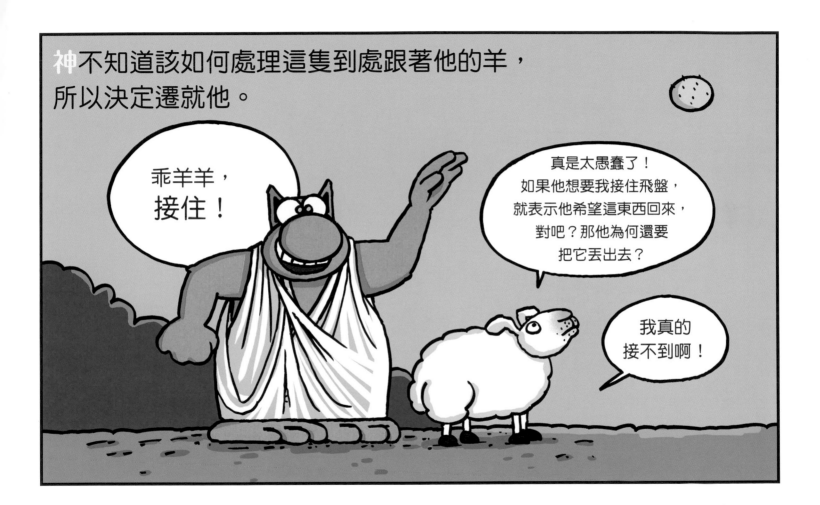

接著，神想到一個非常非常棒的點子！

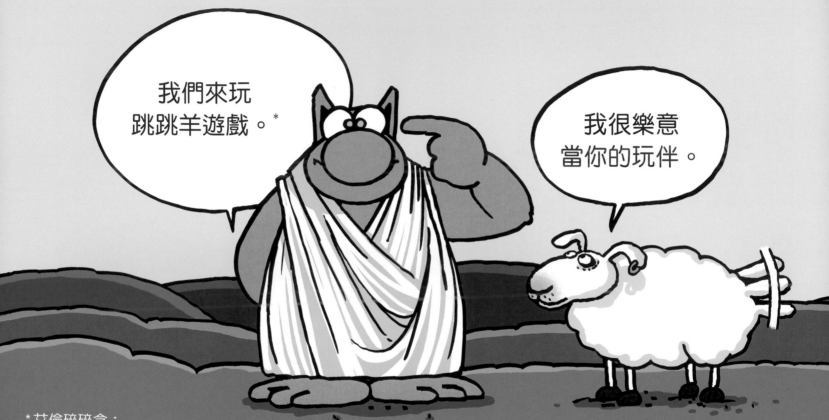

> 我們來玩
> 跳跳羊遊戲。*

> 我很樂意
> 當你的玩伴。

*艾倫碎碎念：
格律克先生在後面幾頁大玩「搜跌」（做愛、做愛、做愛、做愛）[3] 和「姆動」（羊）二詞。
呵……呵……這「幽默」的重點在「搜跌一姆動」[4] 意指「跳跳蛙」，但我沒看見青蛙，你看見了嗎？我看到的是羊。
而且我有自己的專業堅持，所以我決定把這個幼稚的遊戲稱為「跳跳羊」。就這樣！

3 譯註：法文sauter為「跳躍」之意，是leap（跳）、hop（跳）、jump（跳）之相似詞，與get laid在俚語中皆有「做愛」之意。
4 譯註：原文saute-mouton意為「跳馬背」遊戲。

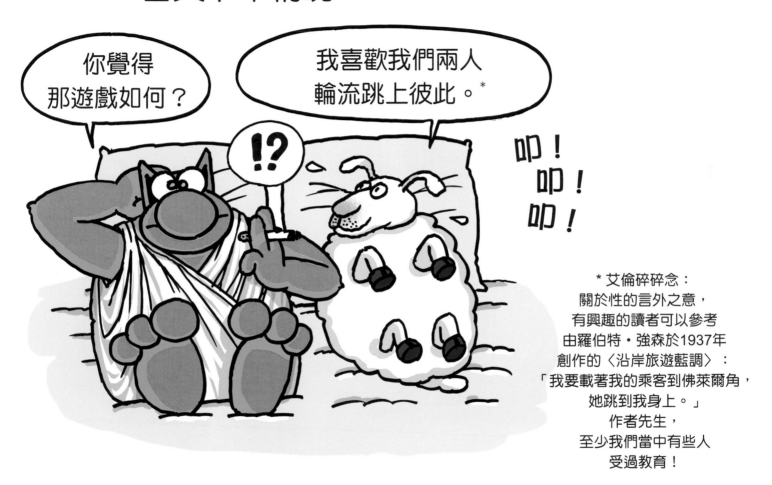

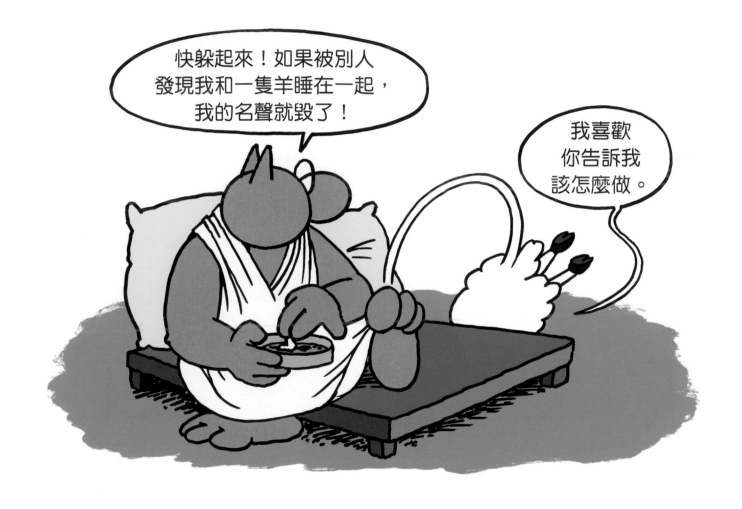

神打開門，他說：

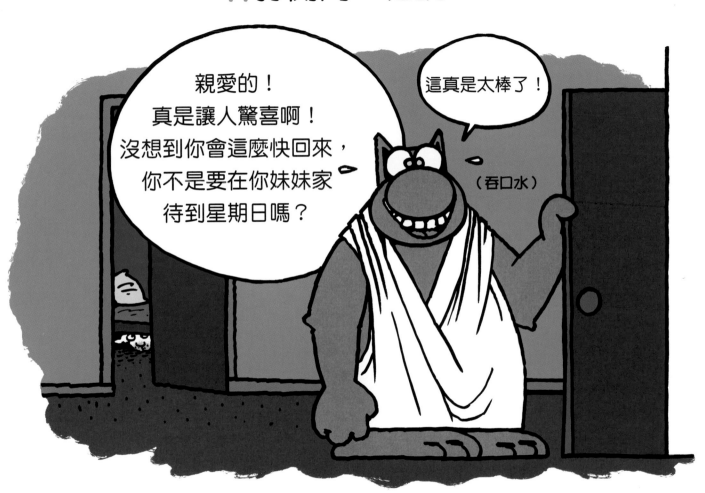

但是神看起來
侷促不安⋯⋯

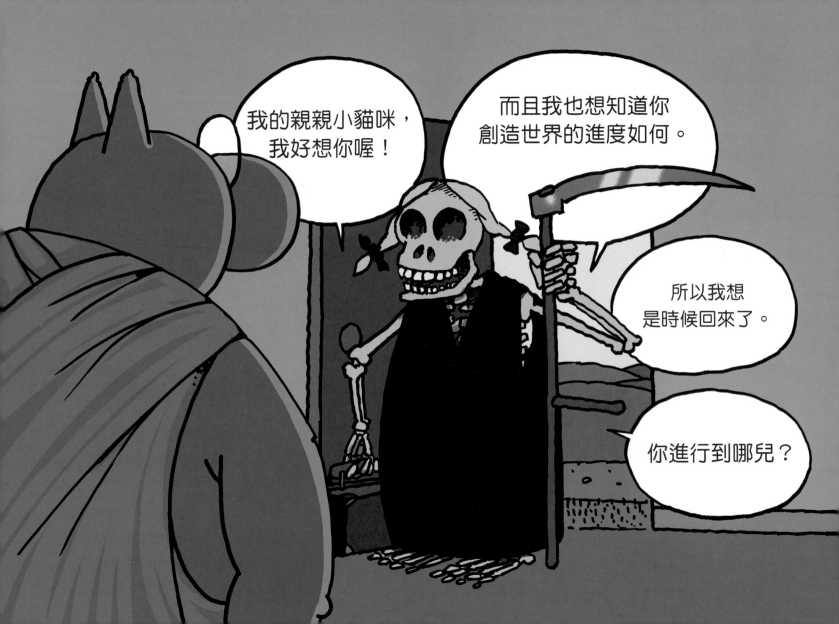

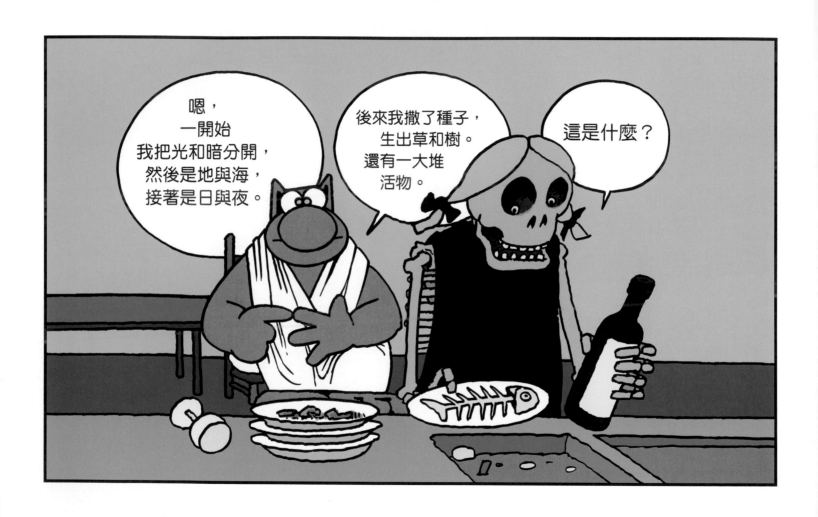

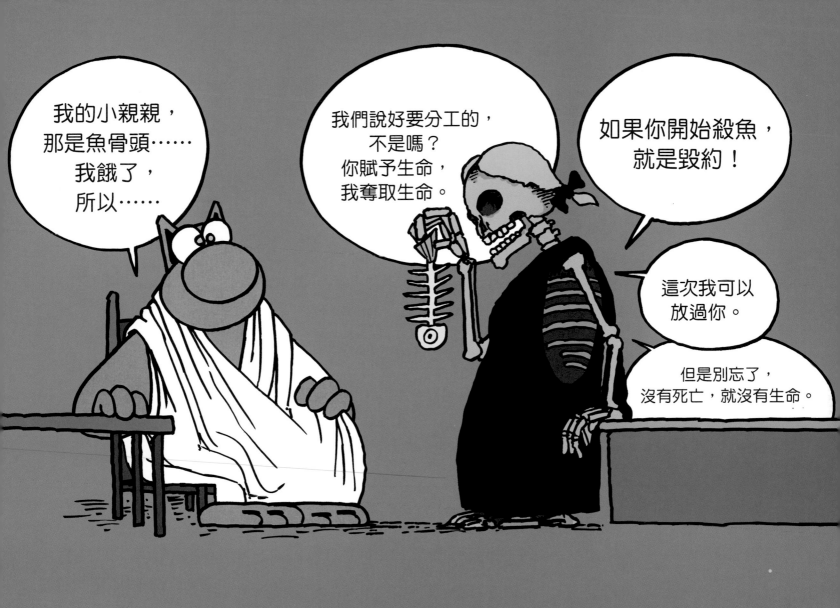

神以其無上的智慧如此回應：

「我要出門了。我還得完成清單上那些生物，
否則就會一團糟⁵。有很多隻，嗯，狗⋯⋯
這真是個不錯的動物名字。」

5 譯註：原文a dog's dinner為英國俚語，意為「一團糟」。

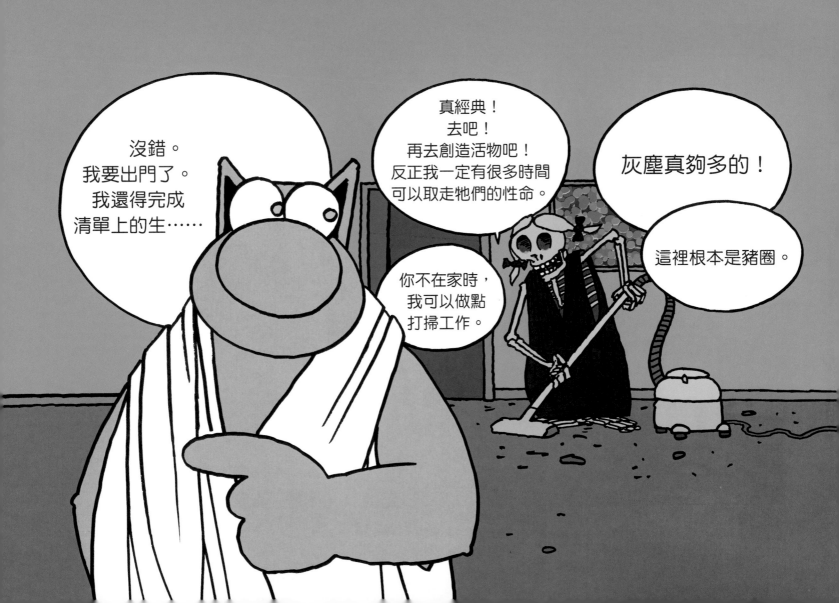

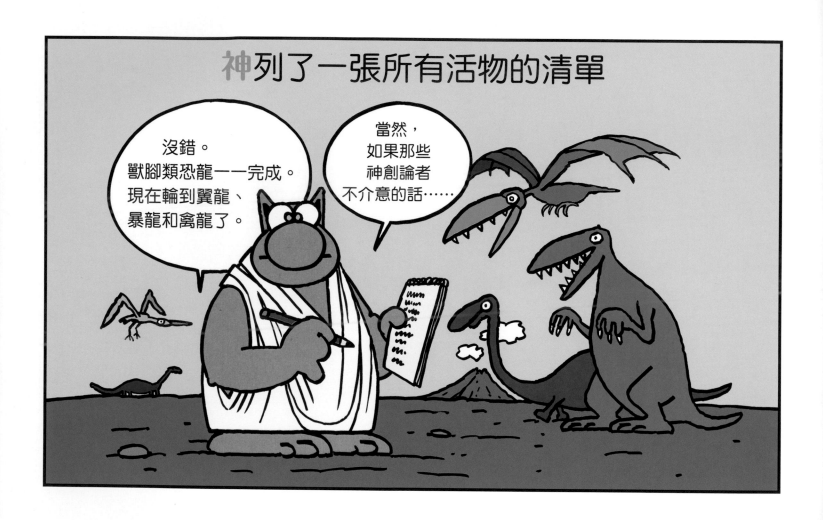

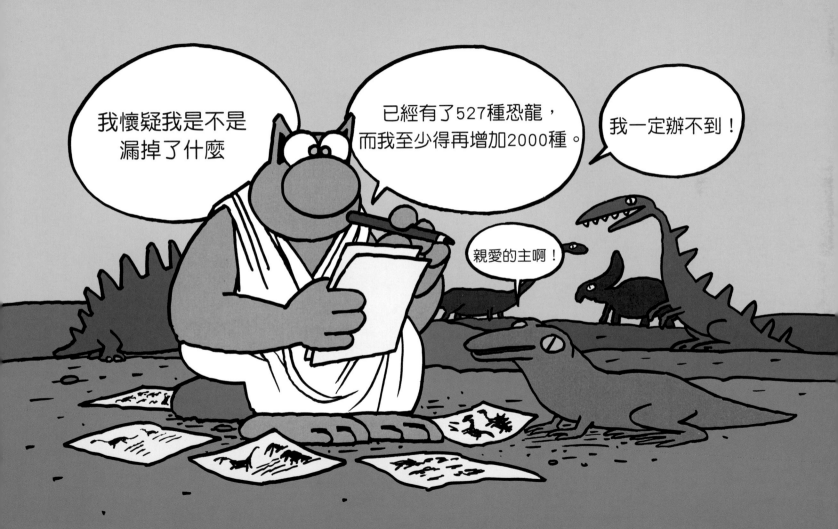

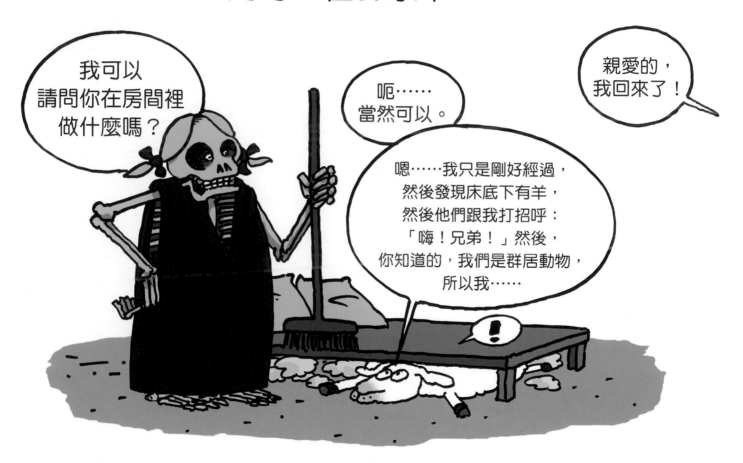

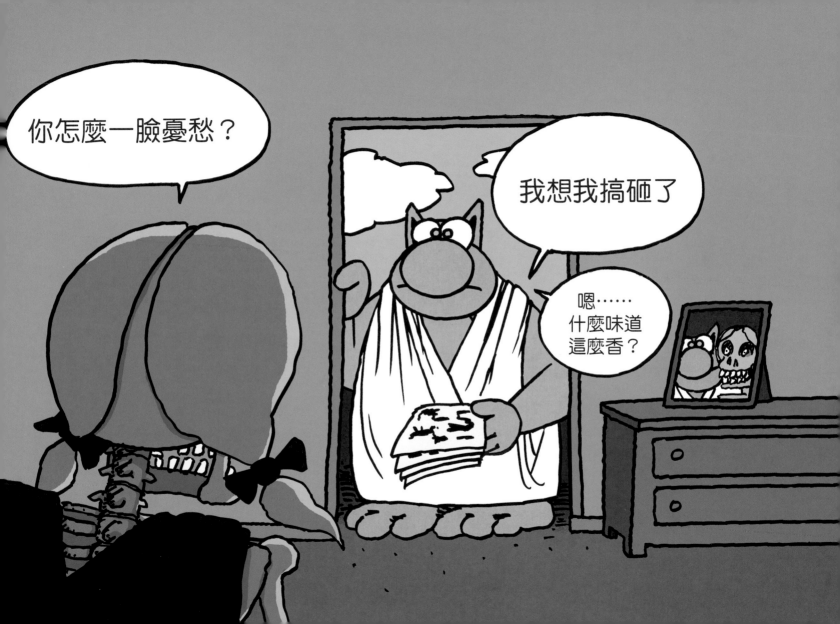

神真的非常沮喪。

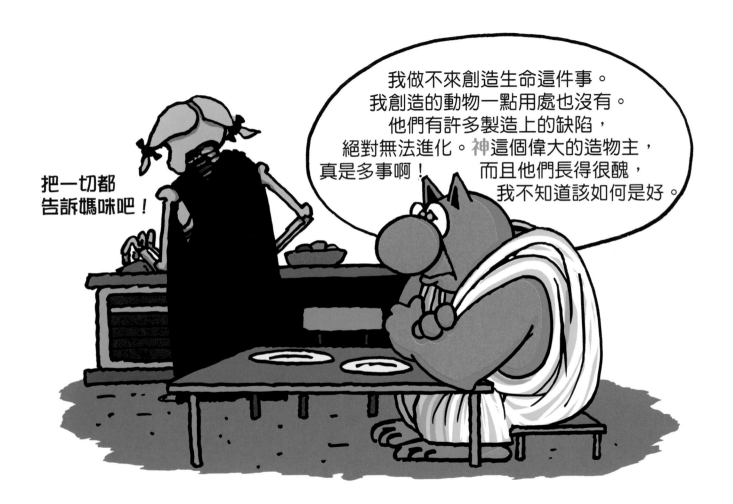

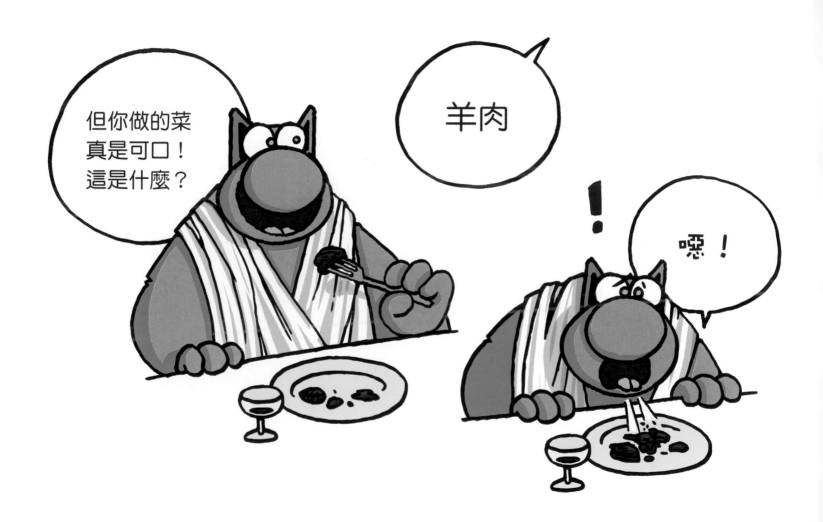

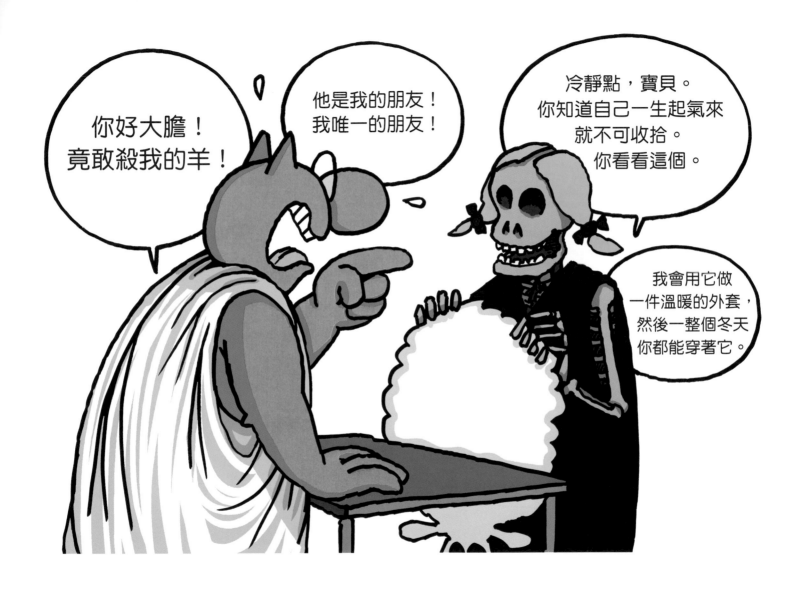

神真的抓狂了。

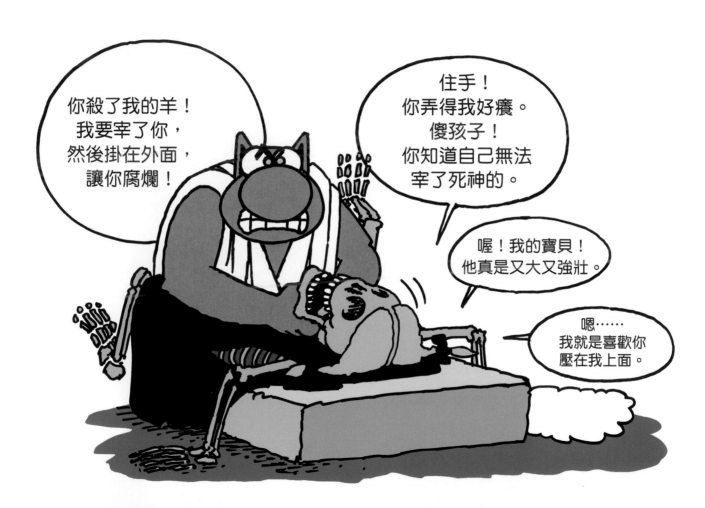

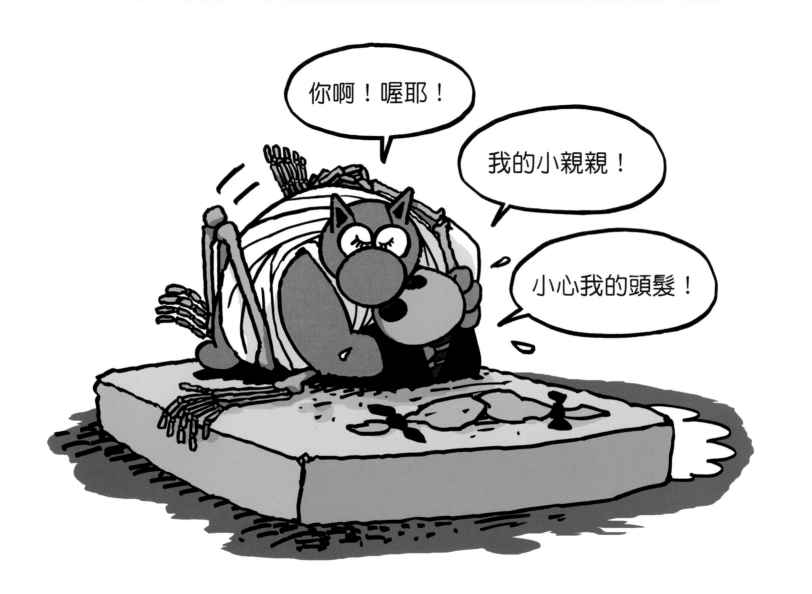

乒乓

喔——

　　　　　　讚！讚！

呃——

　　　　　　不！不！不是
　　　　　　那裡。那裡！

啊啊啊

呃——

　　　　呀——

嗯——

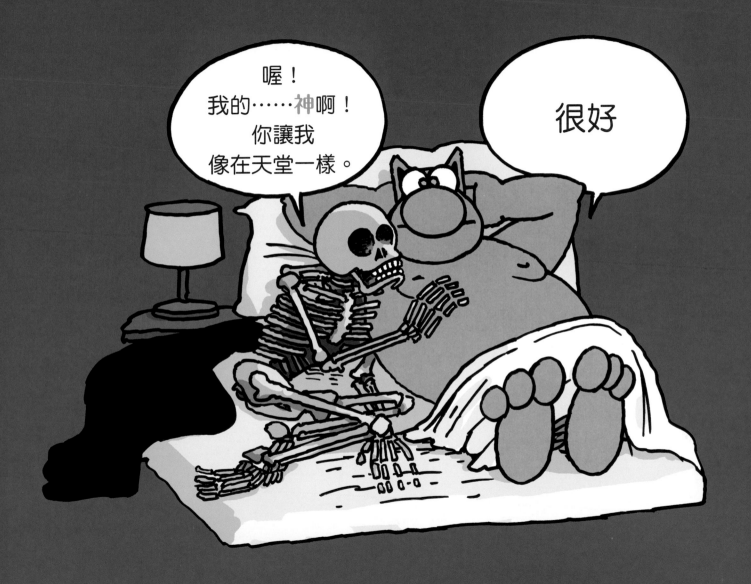

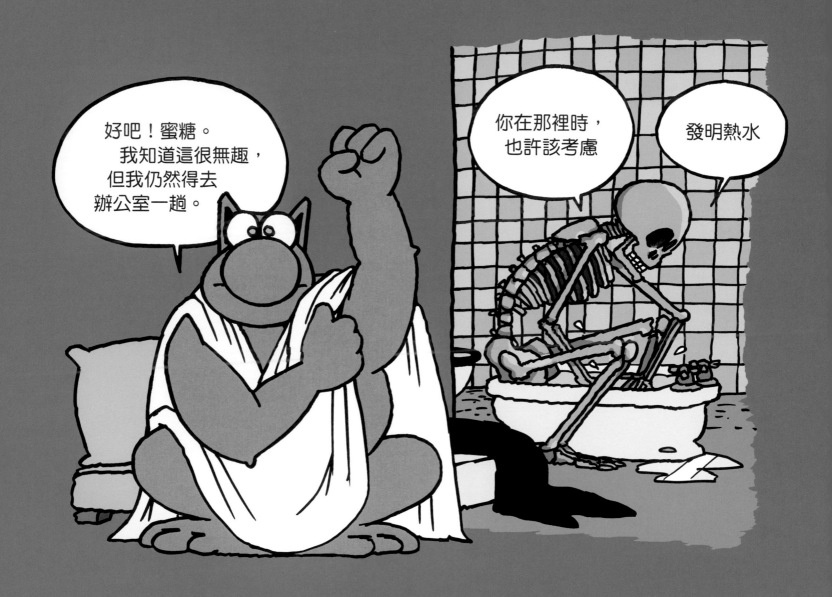

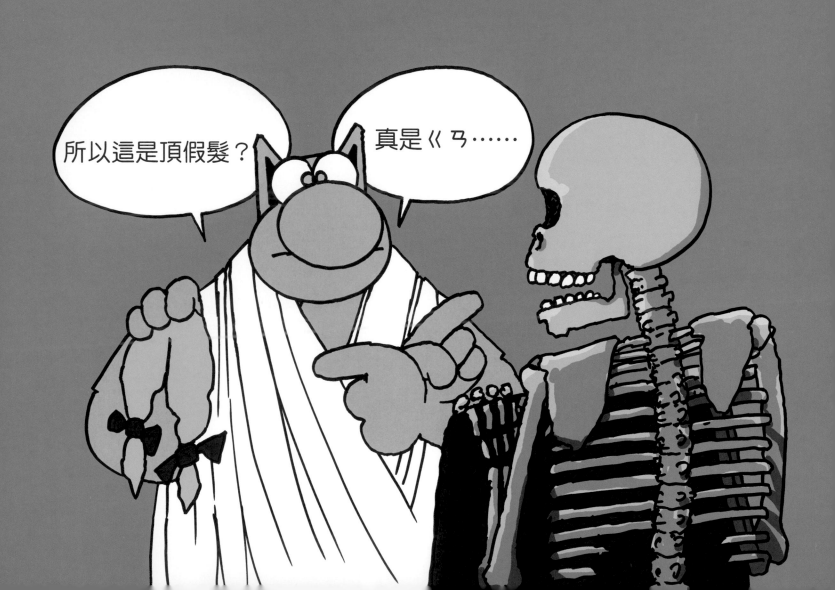

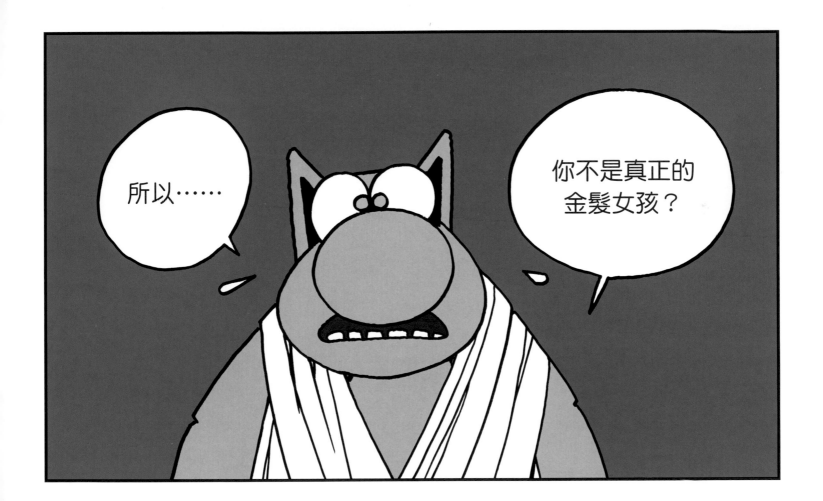

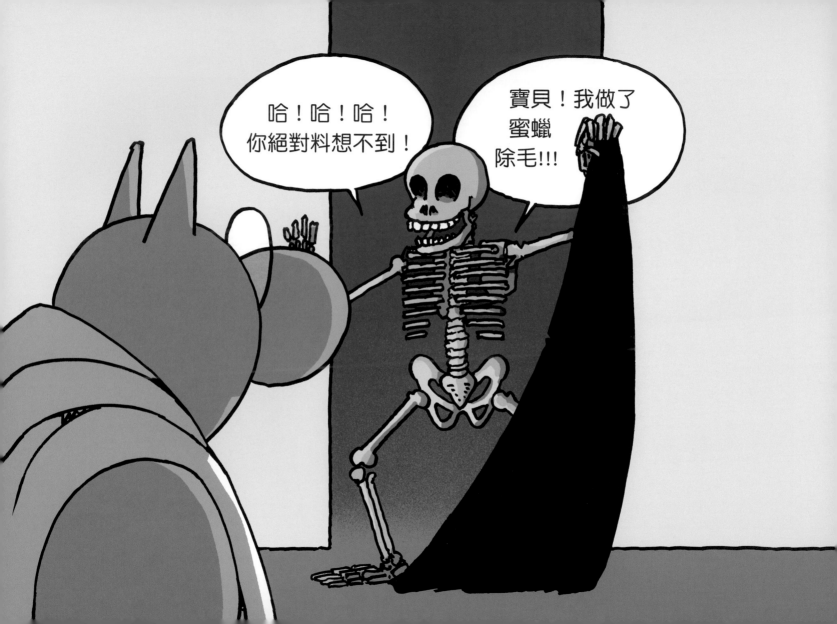

神巴了她的頭

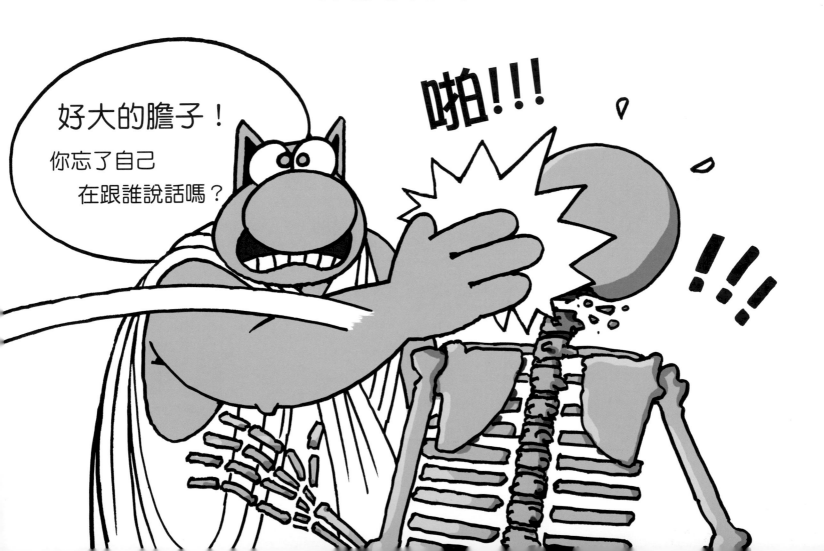

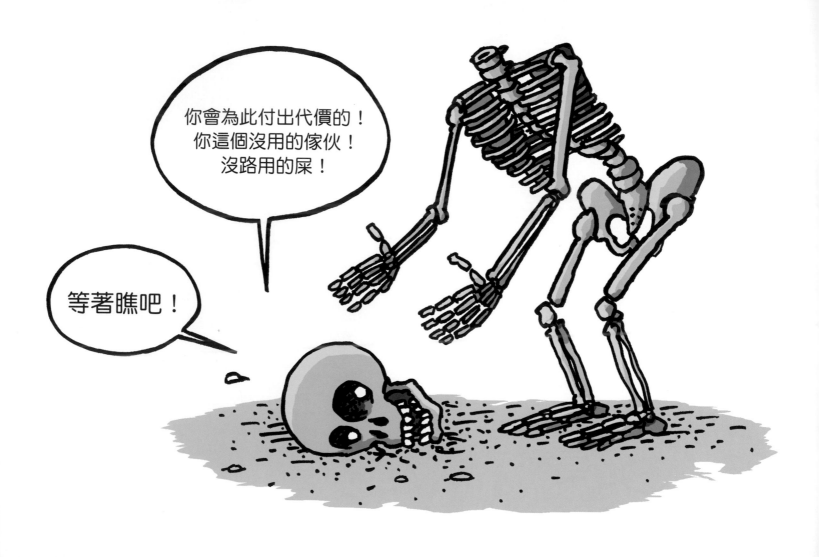

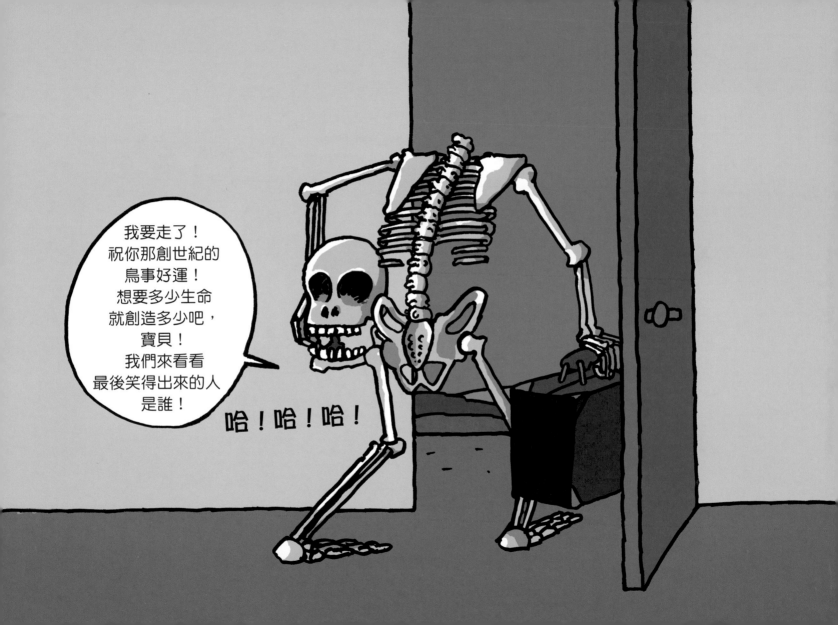

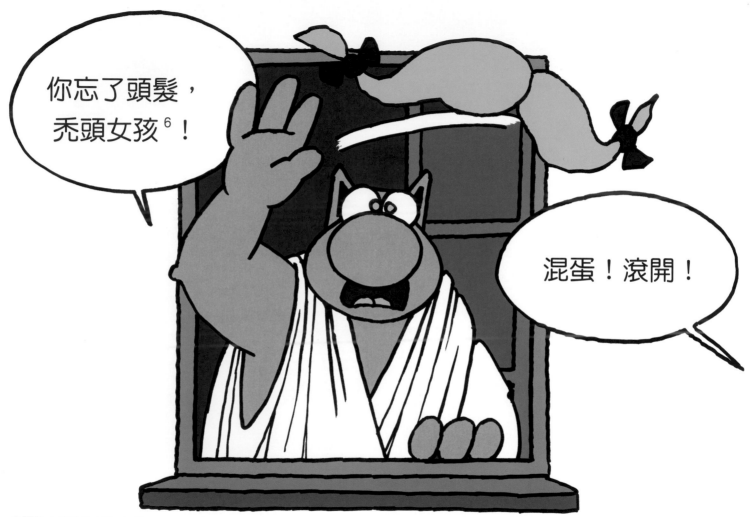

6 譯註：原文Baldilocks為goldilocks金髮女孩的諧音。

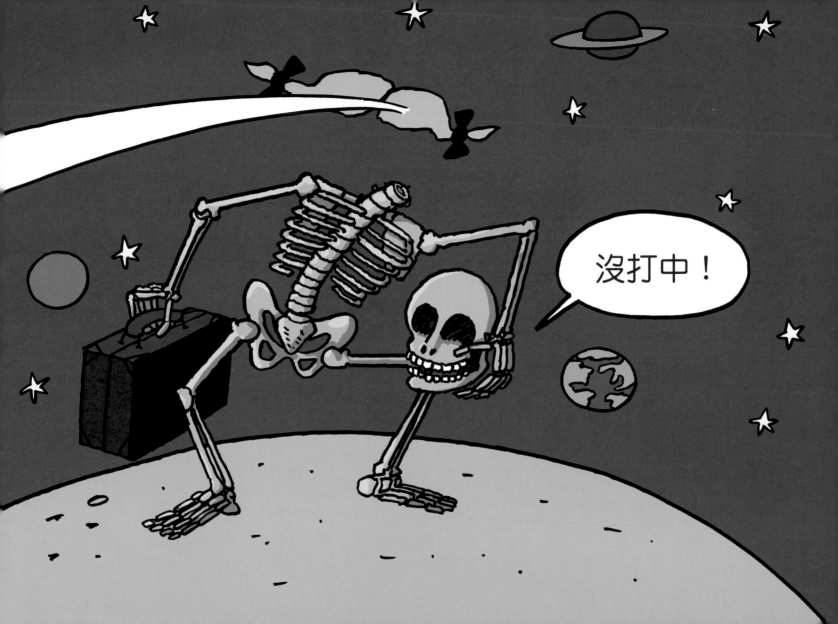

所以就有個不明飛行物體落在地球上，
並完整包覆住地球。

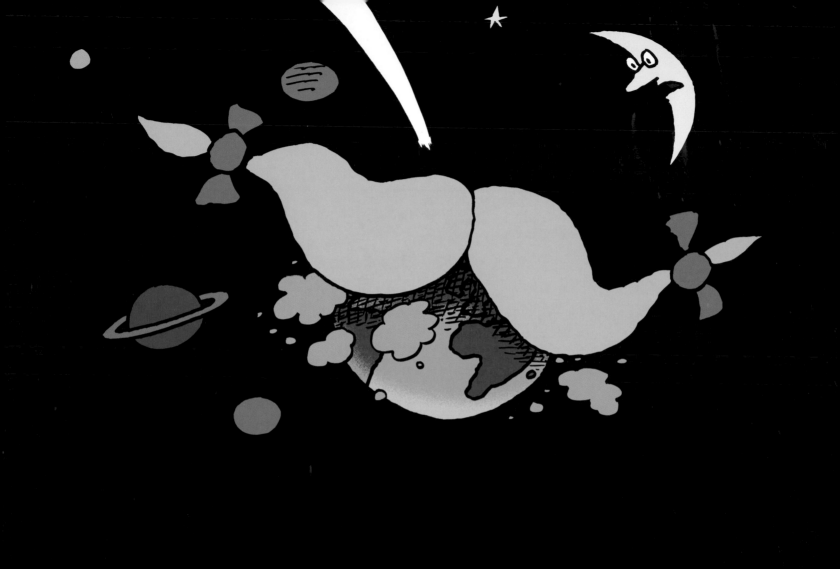

黑暗再度降臨地球。
沒有了光，草與樹不長；沒有了食物，恐龍滅絕。

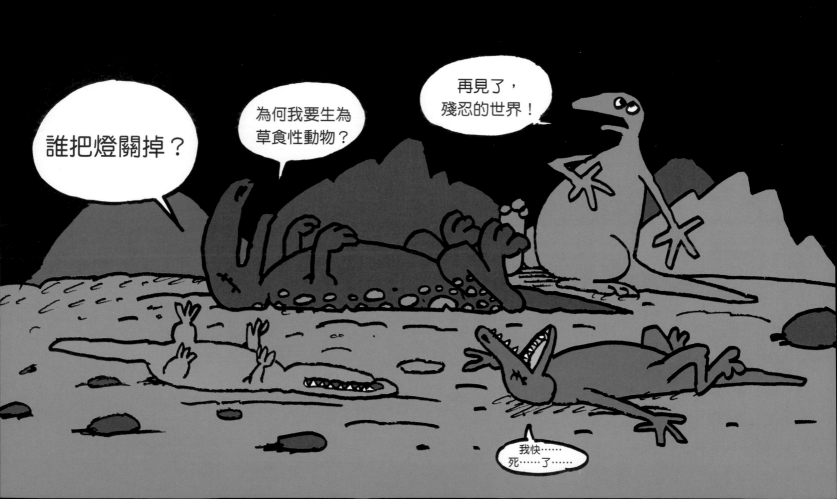

神創造的生物發生了第一次滅絕。
這個世界的第一場悲劇就此落幕……

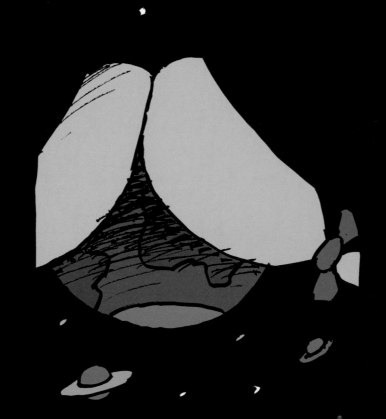

神對自己說：

「真他媽的一團亂！」

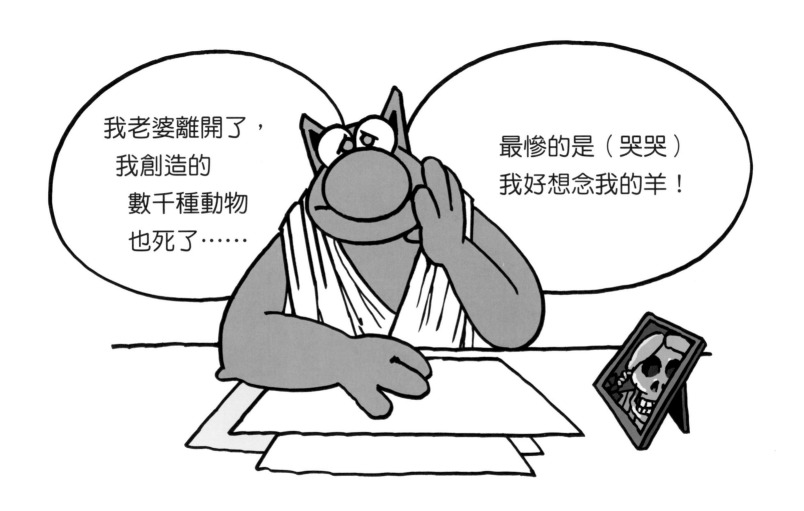

更讓神難過的是

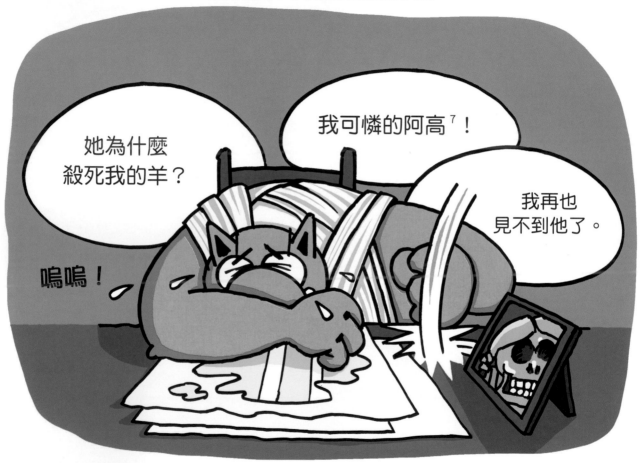

7 譯註：阿高（Gromit）為英國黏土定格動畫電影《酷狗寶貝》（Wallace and Gromit）主角之一。他時常於不同困境中解救另一位主角華萊士（Wallace），讓華萊士免受惡人之害。神在此呼喊阿高的名字，是因為想起自己和白仔的深厚情誼。

擦掉眼淚的瞬間，神靈機一動！

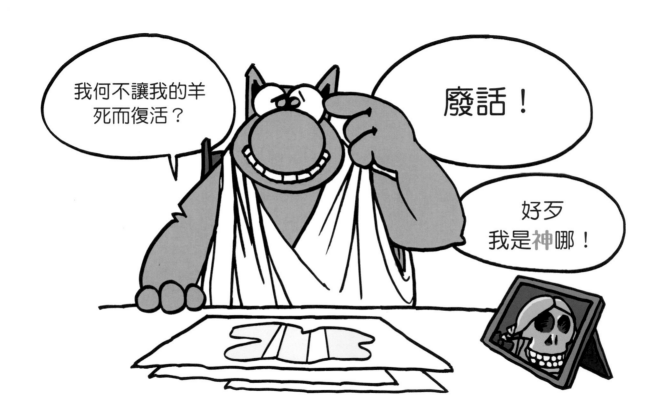

我的天哪！他的想法多麼驚人哪！誰會想到這種點子，啊？但他瘋狂的計畫能成功嗎？
親愛的讀者們，舔一下手指，翻到下一頁你就知道了。

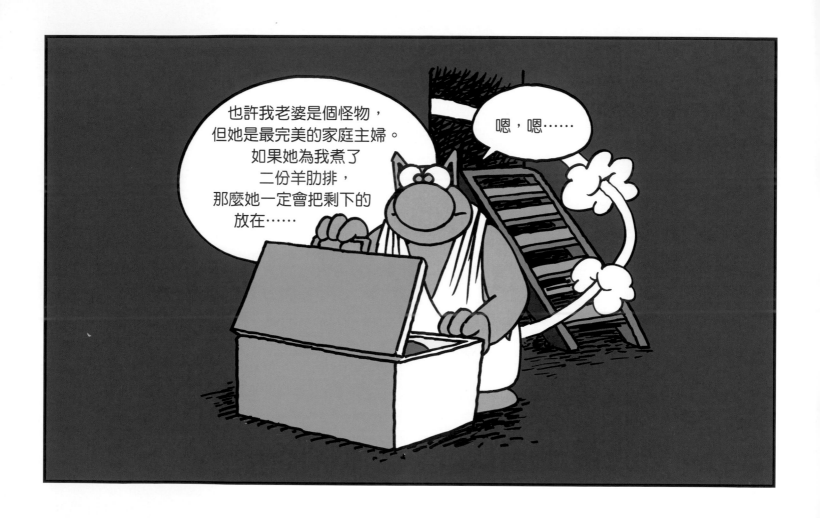

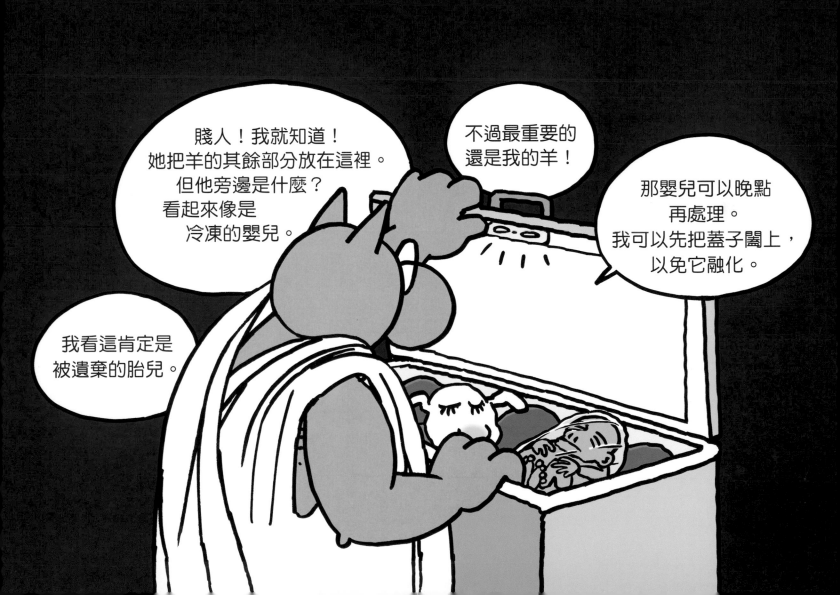

「主啊……」
我是變啞巴了嗎？
我該說些什麼呢？

呃……
「我啊……
　請解凍我的羊，
　全然且完整。」

「讓他的身體完全癒合，
　使他的皮膚再度覆於
　其上，完整如初。」

「奉我之名禱告，
　阿們！」

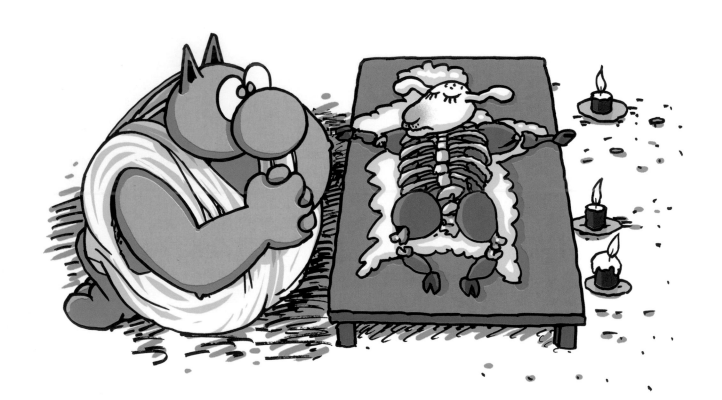

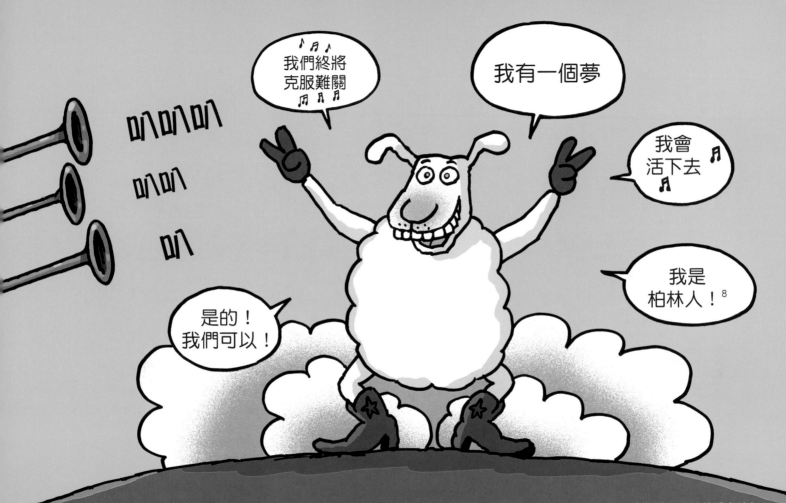

神心想：「哇！我真是太酷了！哈哈！」

8 譯註：「Ich bin ein berliner.」為美國總統甘迺迪1963年於西柏林發表的著名演說詞。時值二戰後的冷戰期間，西柏林受東德包圍，人民卻享有自由。甘迺迪於演說中提到「二千年前最令人驕傲的句子是『我是羅馬公民』……而今日世界所有的自由人，無論生在何處，都是柏林公民，因此身為自由人，我以『我是柏林人』為傲。」羊情不自禁說出這句話，表示自己重獲新生的喜悅。

神又抱又捏他的羊。

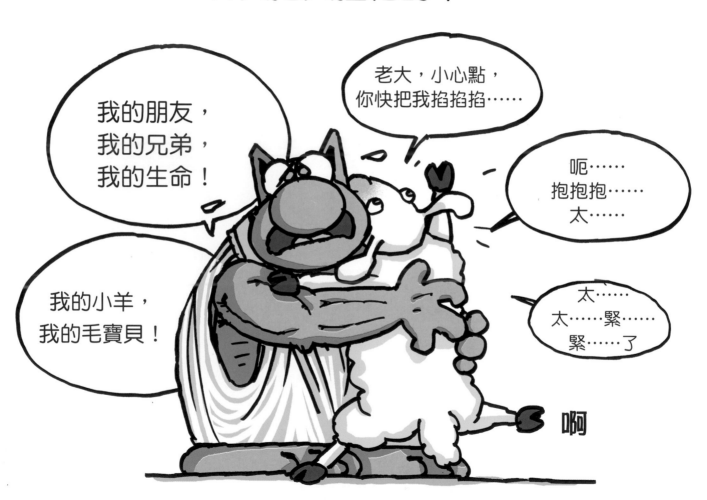

神把那可憐的羊抱得太緊，羊被他勒死了。

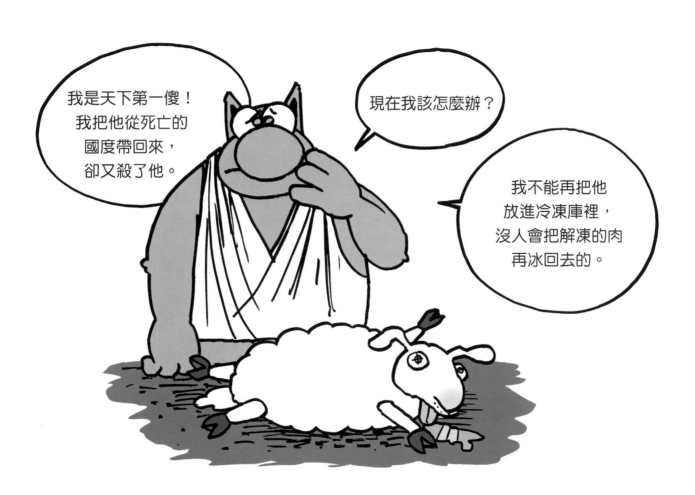

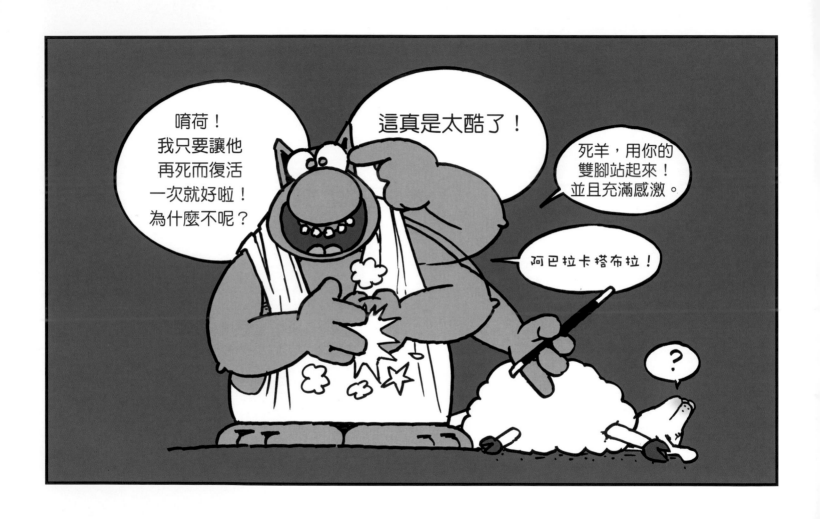

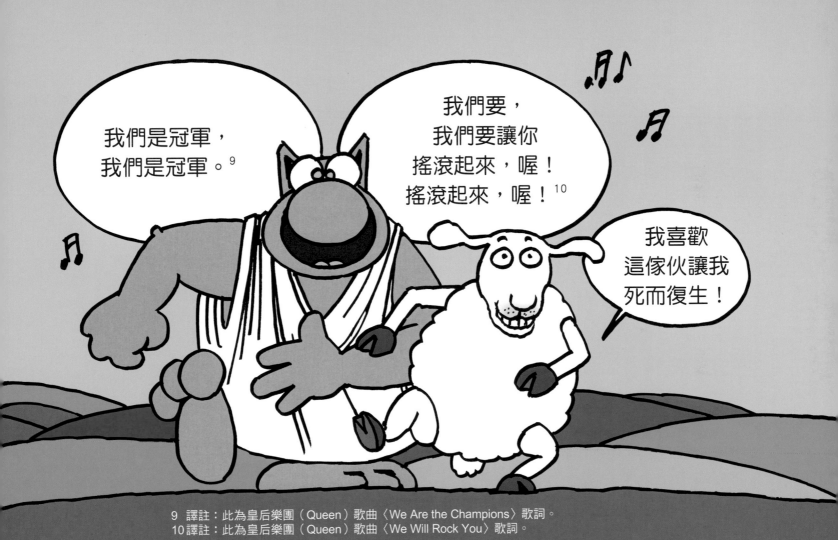

9　譯註：此為皇后樂團（Queen）歌曲〈We Are the Champions〉歌詞。
10 譯註：此為皇后樂團（Queen）歌曲〈We Will Rock You〉歌詞。

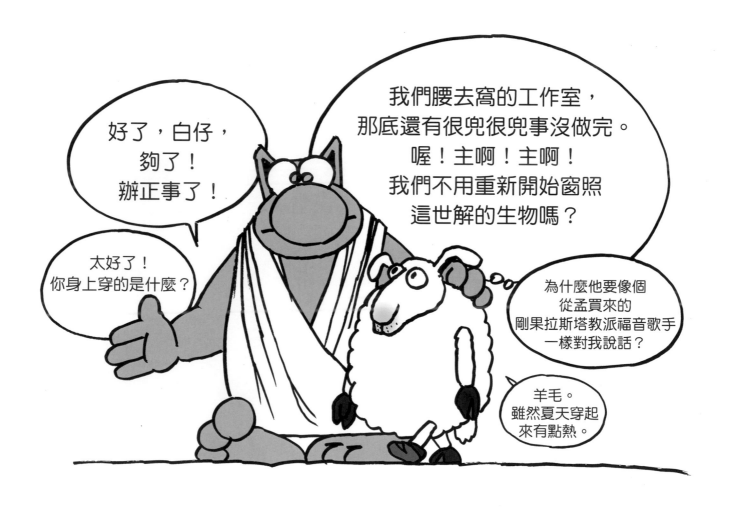

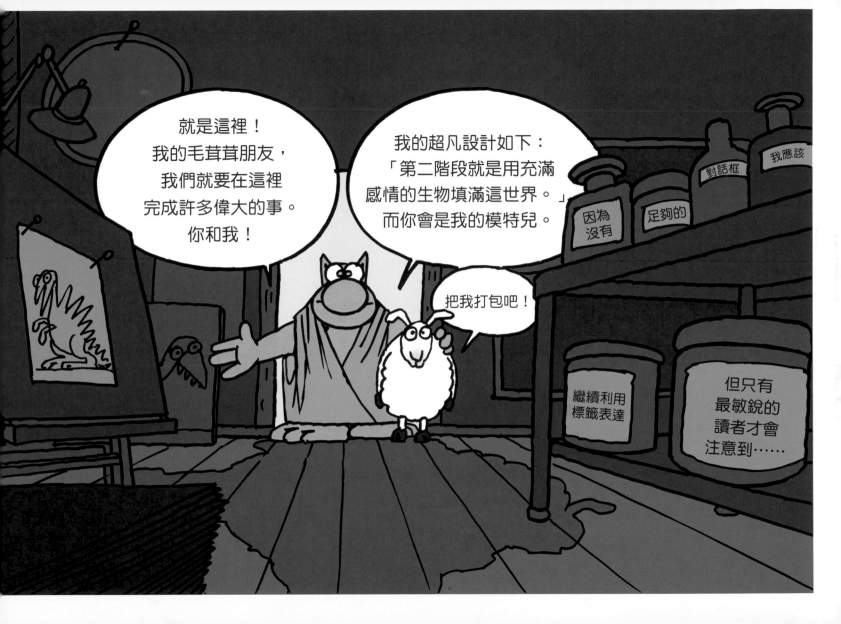

以他的朋友為模特兒，**神**再度開始設計地球上的各種生物……

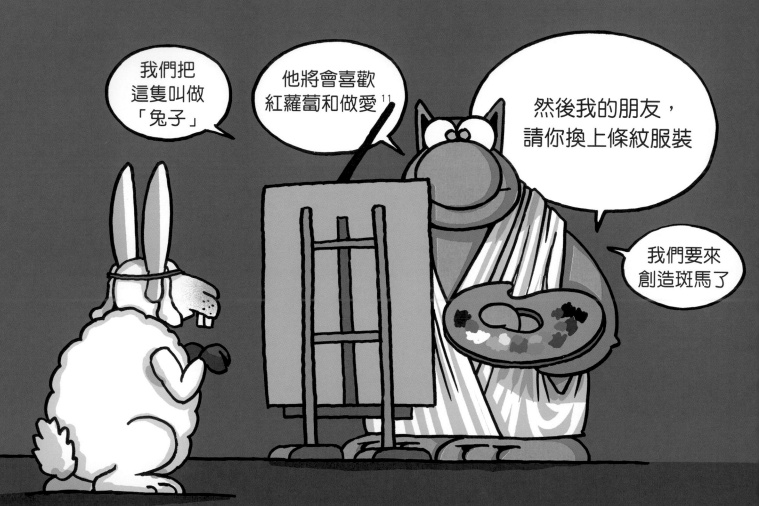

11譯註：原文為「He'll love carrots and screwing.」兔子在聖經中為不潔的動物，因此以screw（性交）貶低兔子。

神最好的朋友穿上各式各樣的戲服，
甚至發明各種動物噪音來刺激他的主人創造聲音。

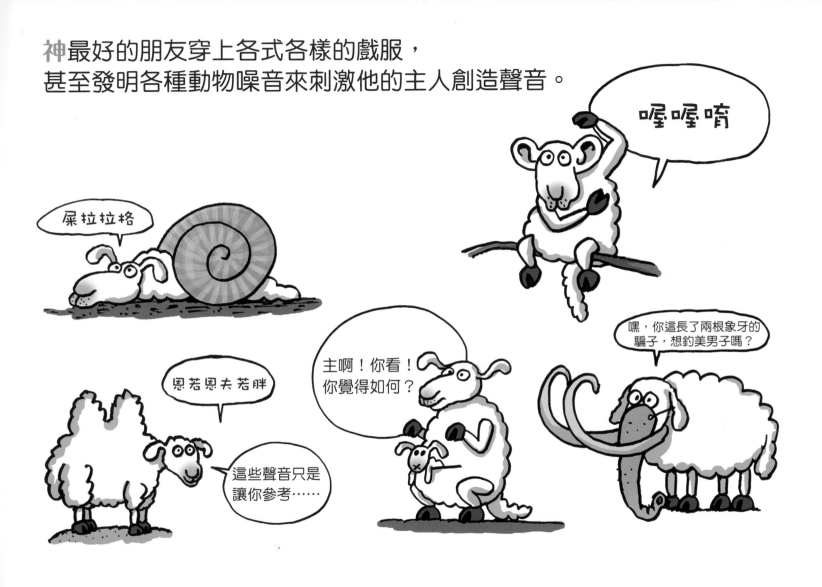

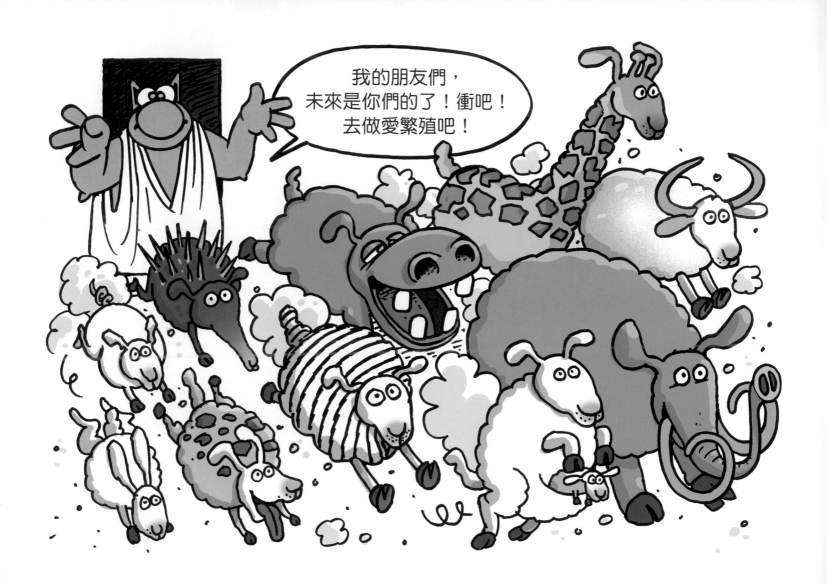

神創造的生物們非常聽話，並且瘋狂做愛。

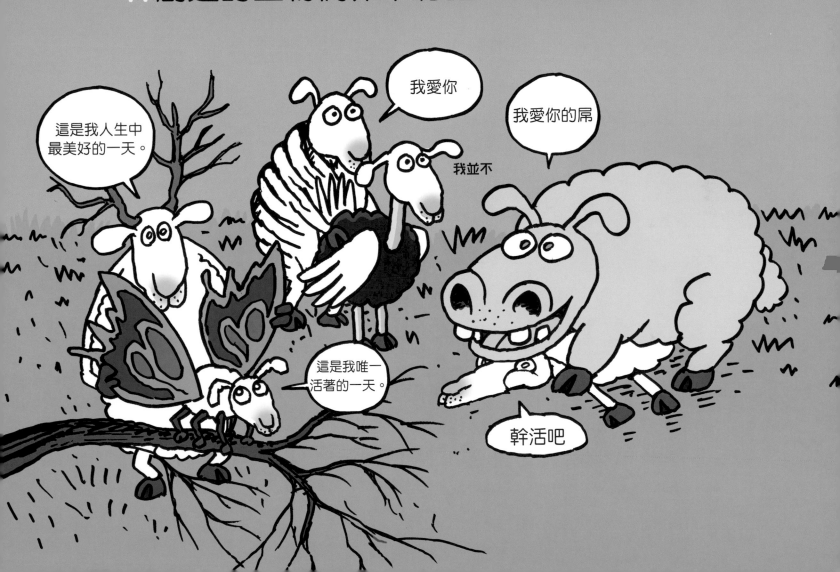

幾個月後，真的有一大群小孩出現了，
長得既像爸爸，也像媽媽。

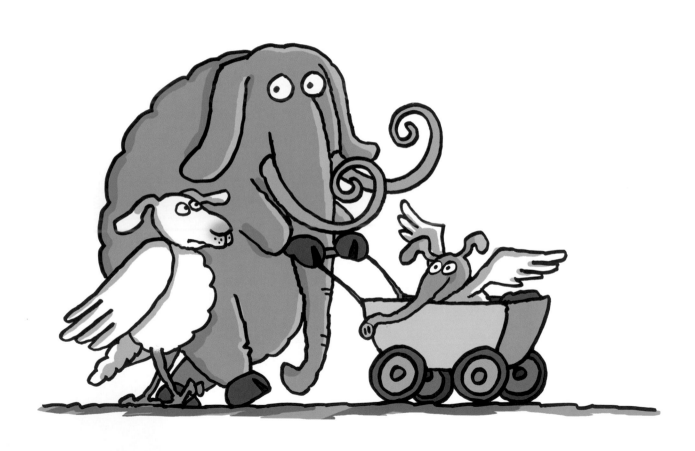

但沒多久，這些剛出現在地球的
新住民就有了麻煩。

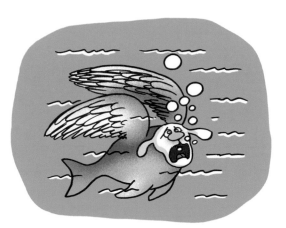

鮪魚和麻雀的兒子
在拜訪爸爸時溺水，
拜訪媽媽時
從樹上摔下來。

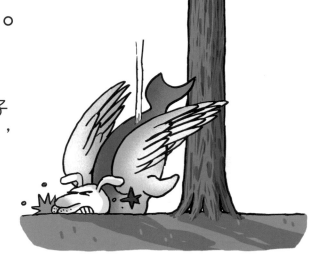

公雞和乳牛的女兒
每次試著孵蛋時，
總是把蛋壓扁。

但他們有個共通點——厚厚一層羊毛。而這很快便使那些住在氣候溫暖地區的動物們無法忍受，還逼瘋了其中一些動物……

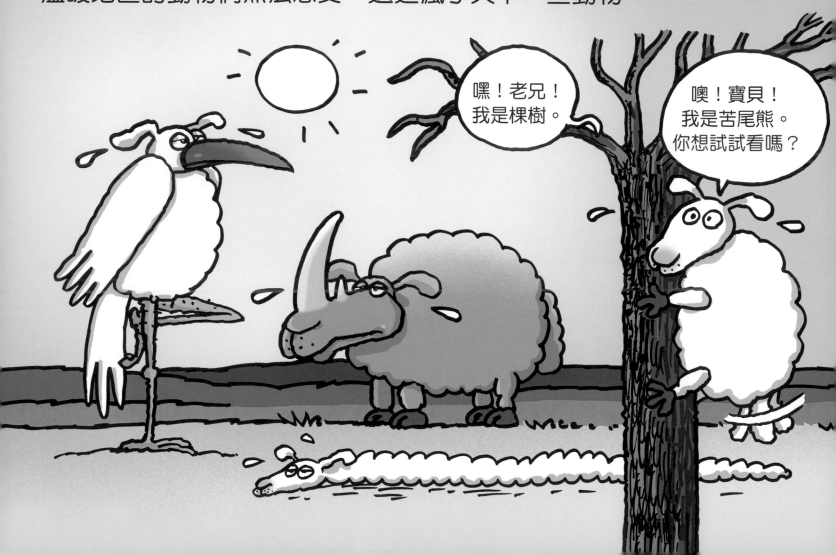

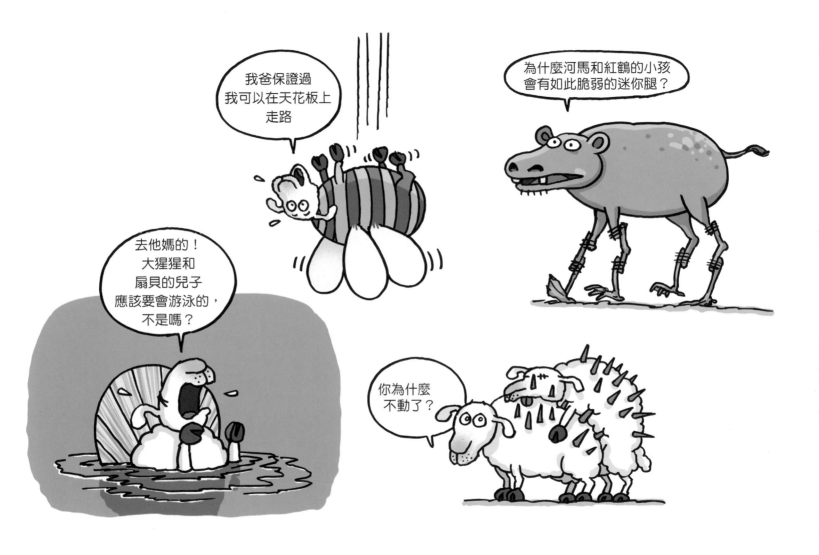

總之，在第一次的恐龍災難之後，
神現在又造了一大堆低能的動物，
然後他自言自語：「我看著覺得不好。」

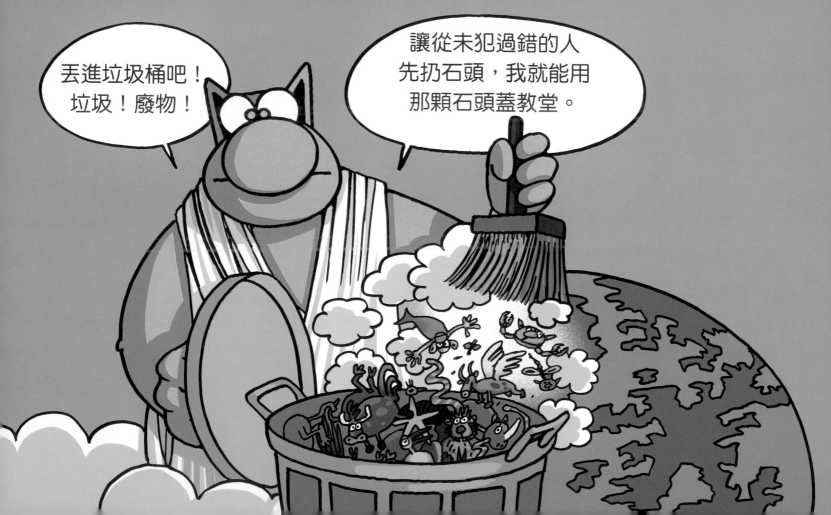

所以神說：「希望第三次幸運點。在我找回靈感之前，
　　　　我們先玩跳跳羊吧！」*

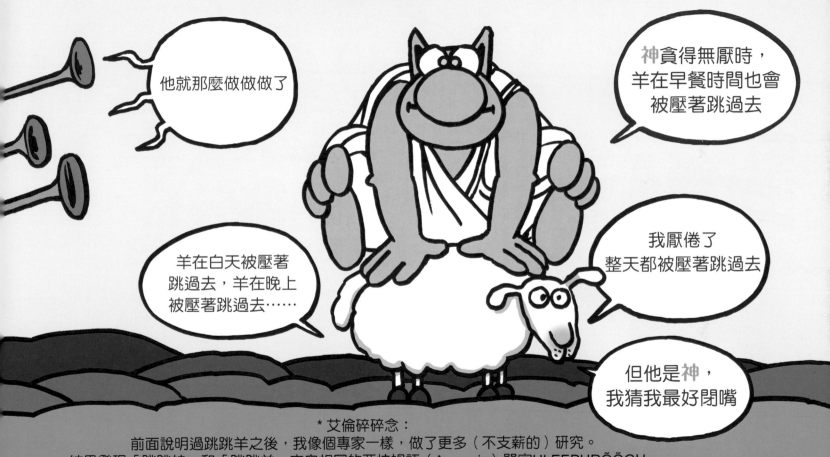

* 艾倫碎碎念：
前面說明過跳跳羊之後，我像個專家一樣，做了更多（不支薪的）研究。
結果發現「跳跳蛙」和「跳跳羊」來自相同的亞拉姆語（Aramaic）單字HLĘĘPHRÕÕGH，
意思是「從溫和的羊身上跳過去」，但第二世紀的英文原譯者不適任或者喝醉了，
所以不知道PHRÕÕGHS就是有蹄類動物。

神已經玩跳跳羊六天了，第七天時，他累極了，
睡了很沉的一覺。

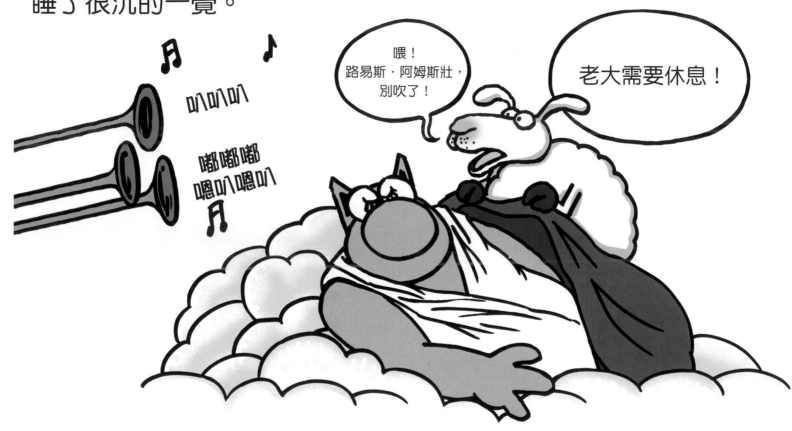

因為神不是那種半途而廢的人，所以他睡了一百年。

接下來的一百年間，神最好的朋友沒有停止過內心的天人交戰，
他手中的筆在幫神潤飾完所有的畫之前也沒停過。
他把神的畫修飾得更鮮豔、更細緻，而且更高貴。

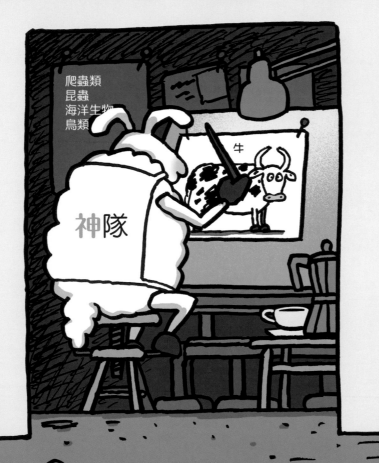

在過了一百年與喝了許多杯咖啡之後（不像這本書中東施效顰的六天），
動物的世界總算創造完成了。

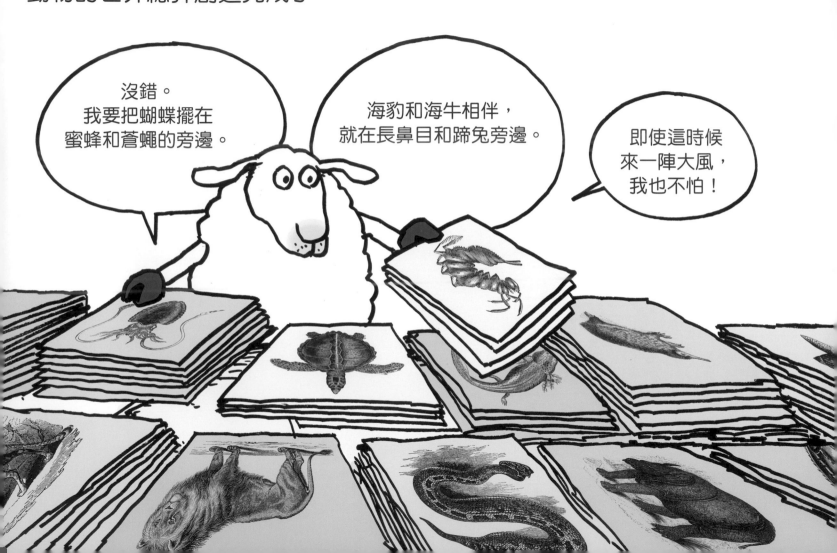

在酣睡了一世紀之後，神醒了。

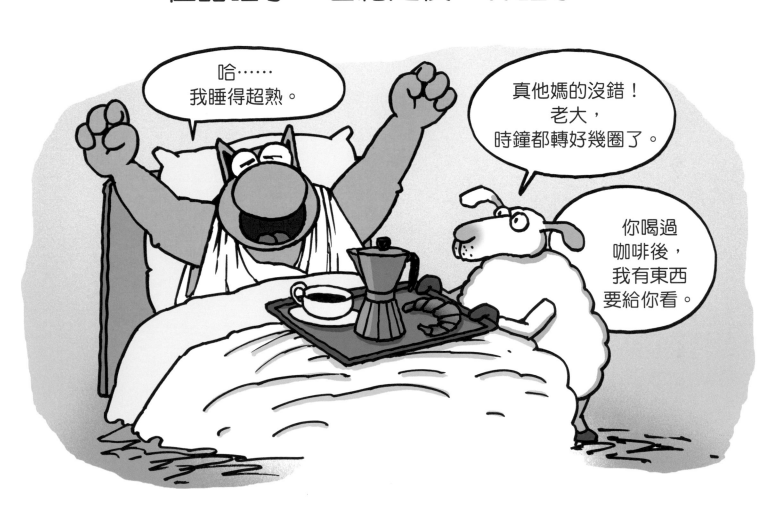

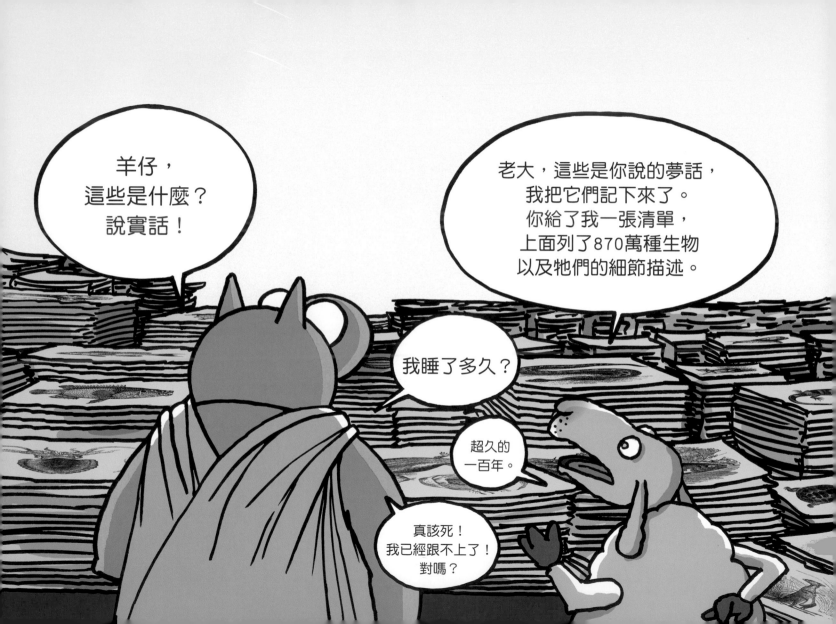

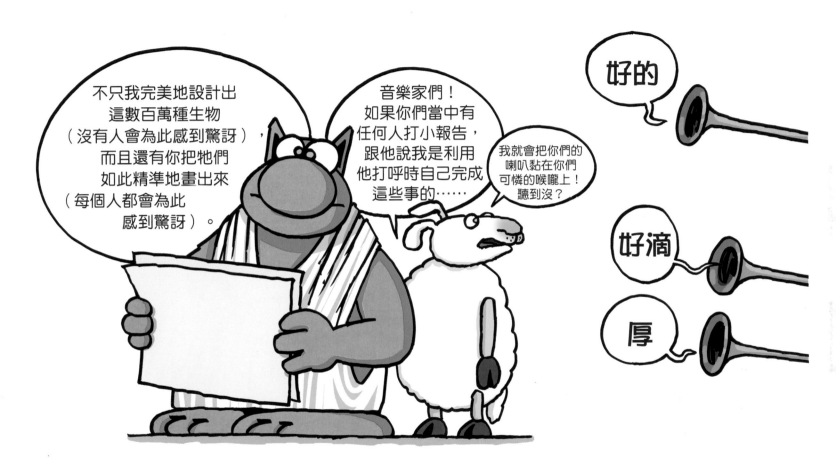

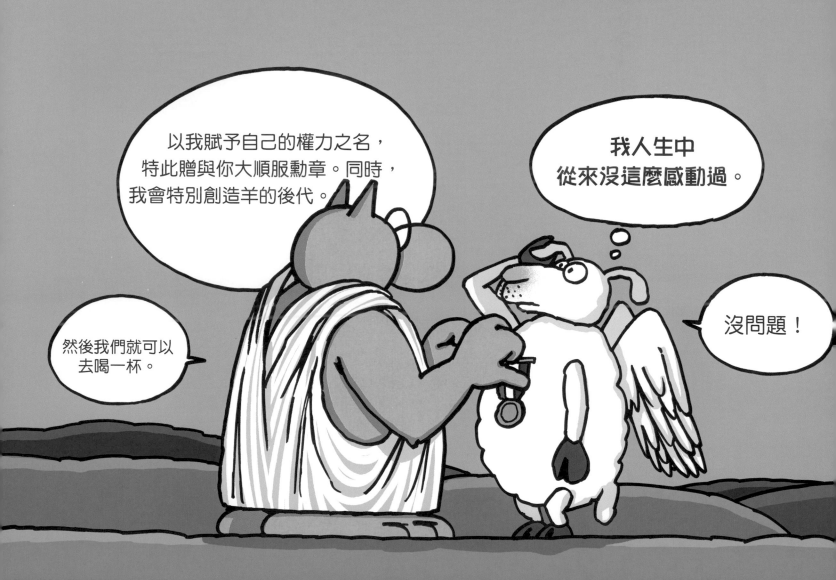

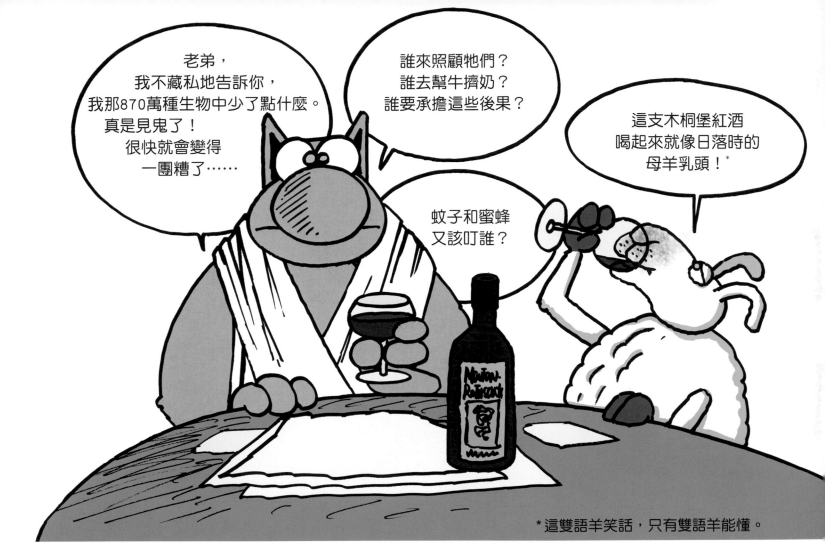

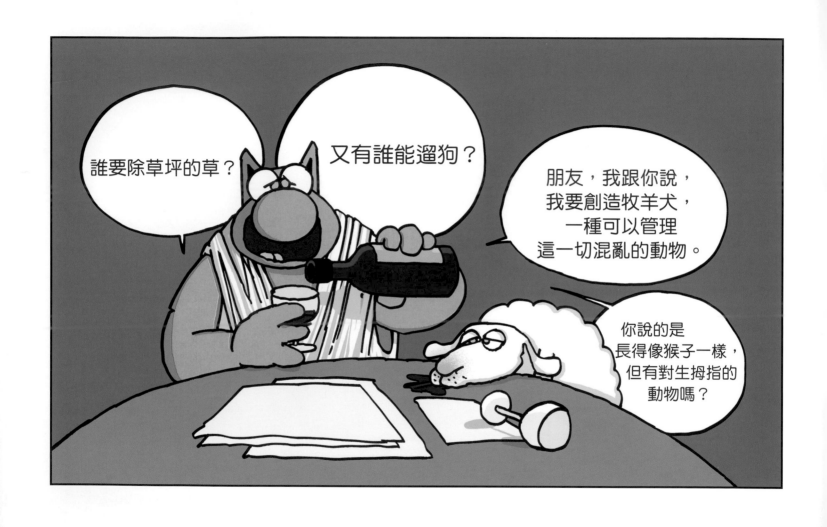

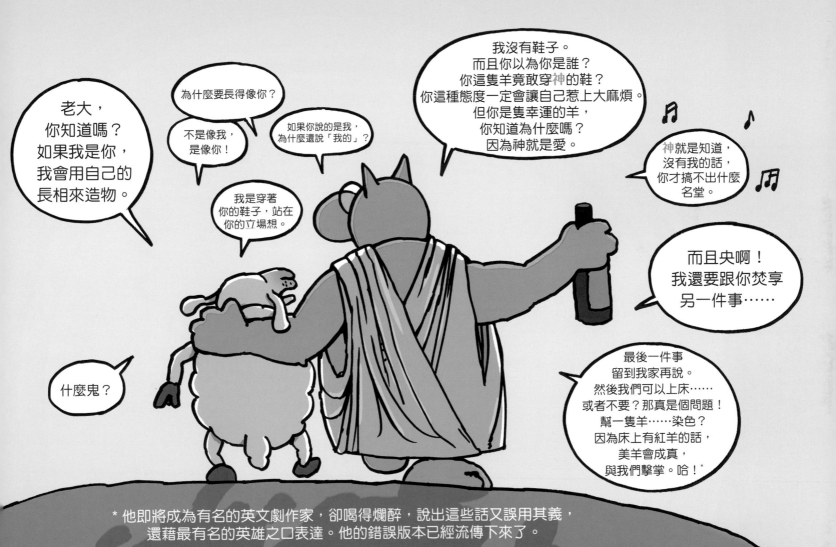

* 他即將成為有名的英文劇作家，卻喝得爛醉，說出這些話又誤用其義，還藉最有名的英雄之口表達。他的錯誤版本已經流傳下來了。

因此，這兩位朋友蹒跚跟蹌地，一路開心聊回家，
完全沒有意識到隔天這個世界將會變得完全不同……

隔天，神試著造人。

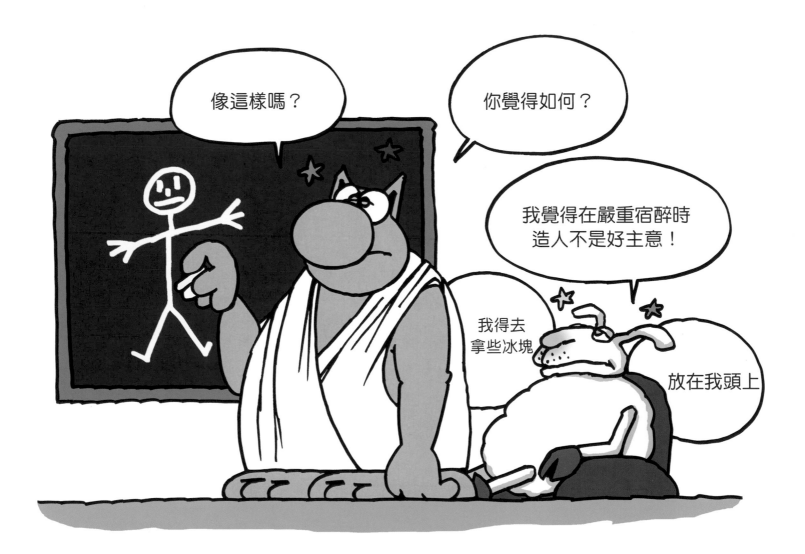

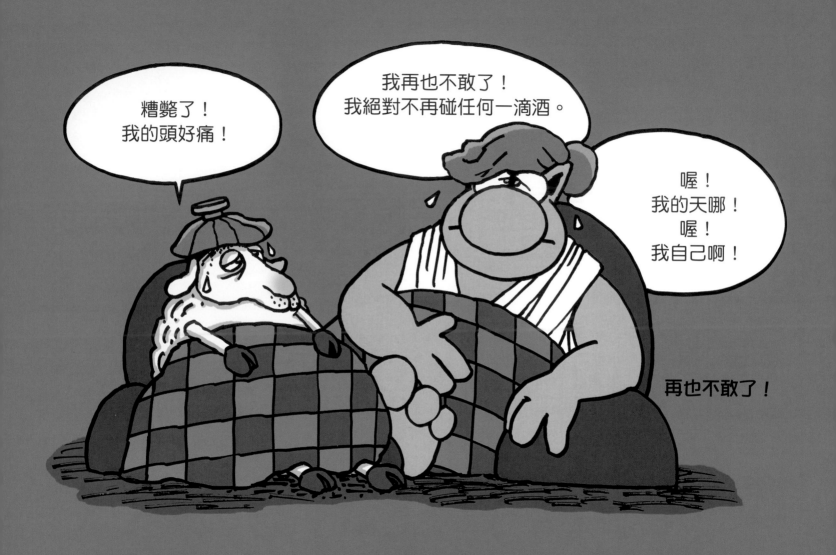

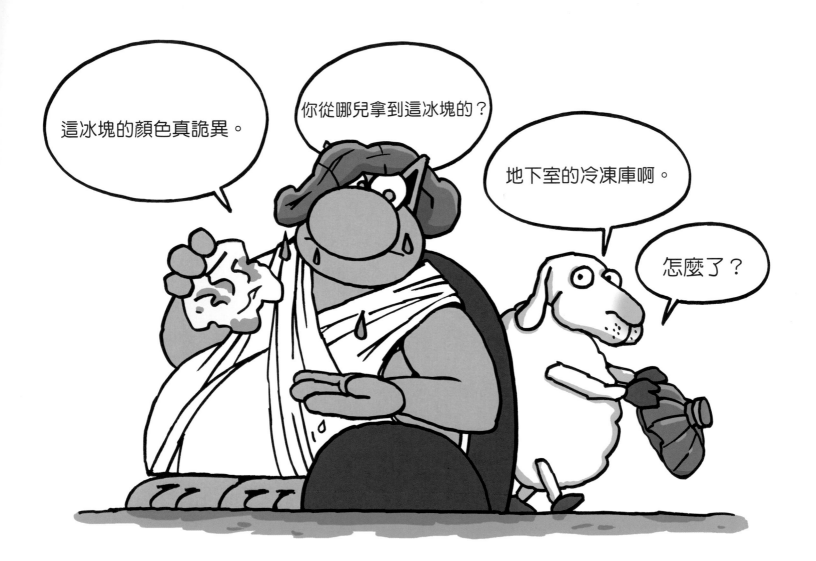

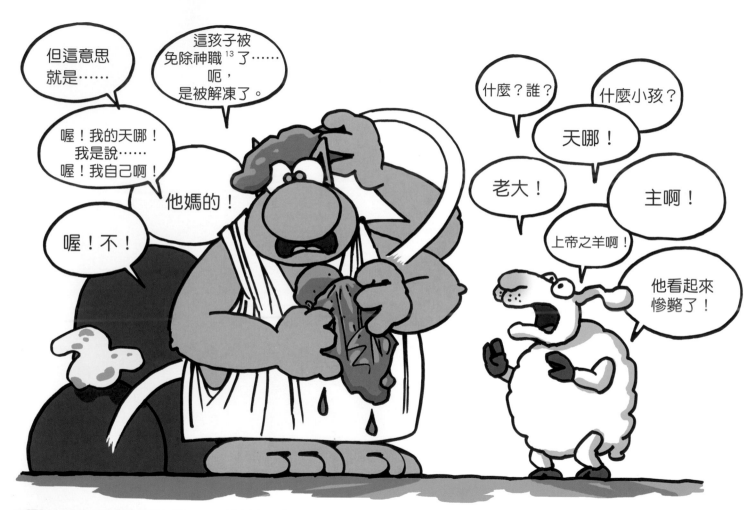

13譯註：defrock（免除神職）與defrost（解凍）諧音。

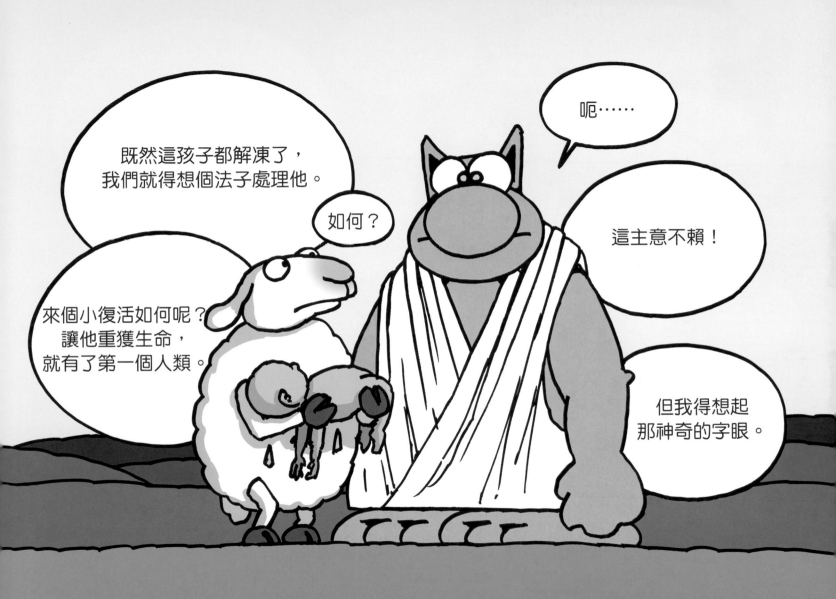

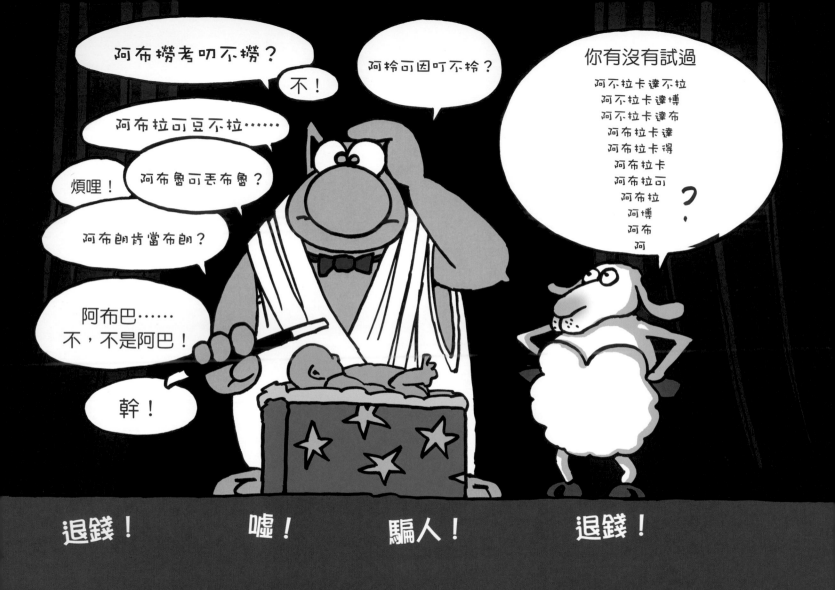

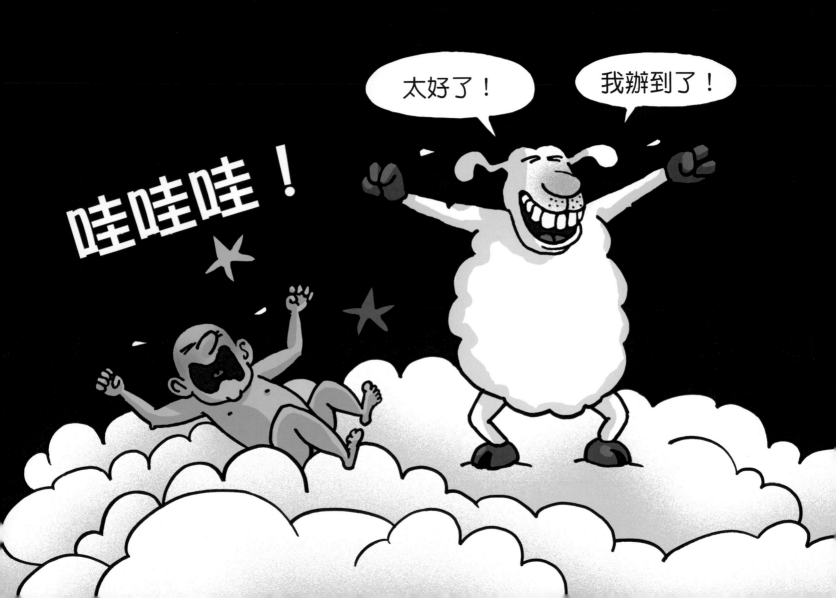

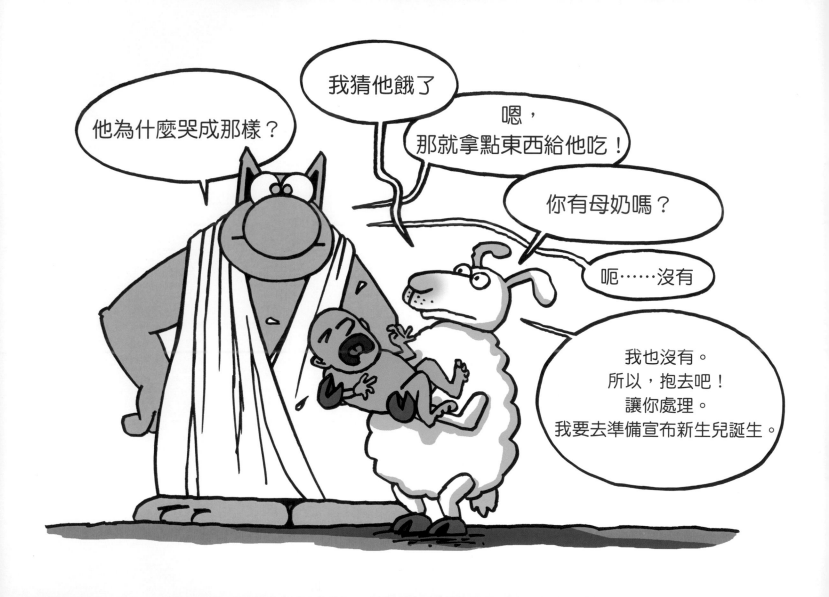

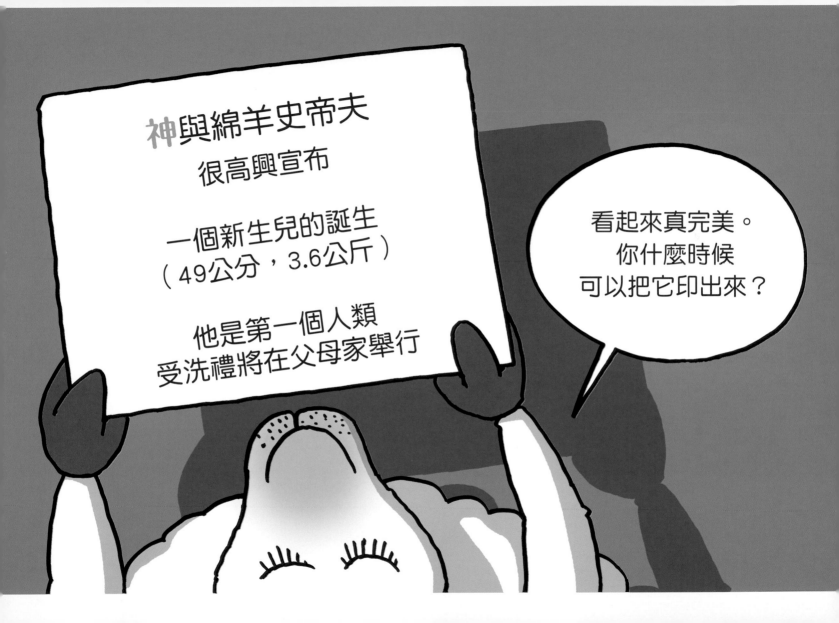

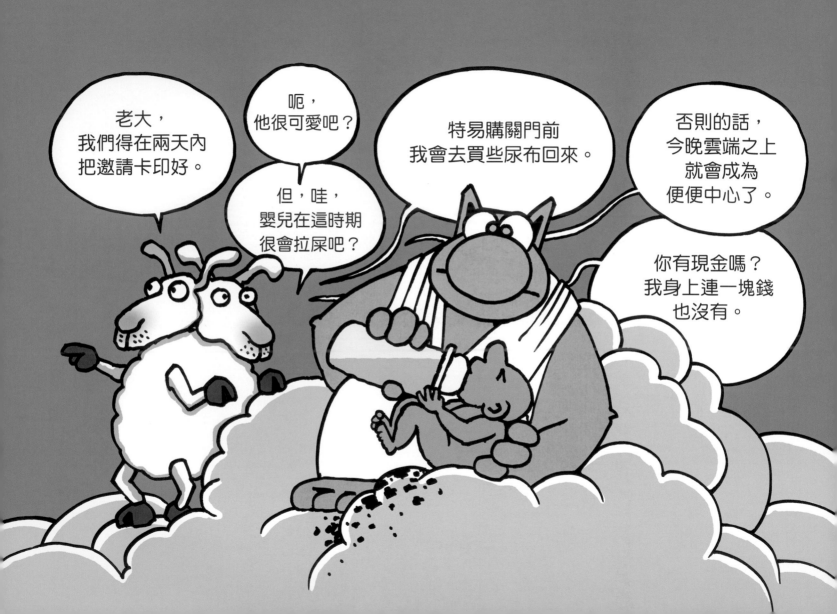

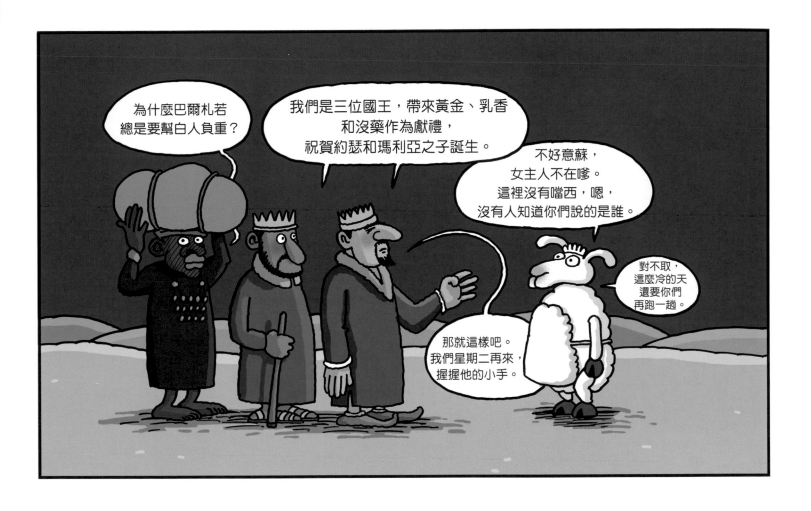

天堂所有天使都受邀參加受洗禮，
每一位都帶了禮物要送給第一個人類。

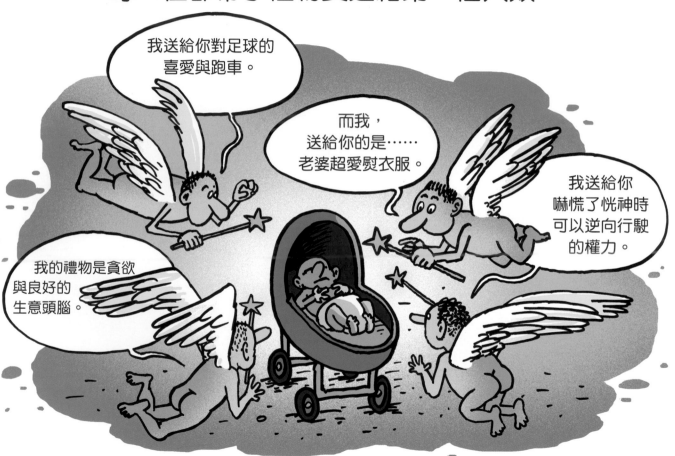

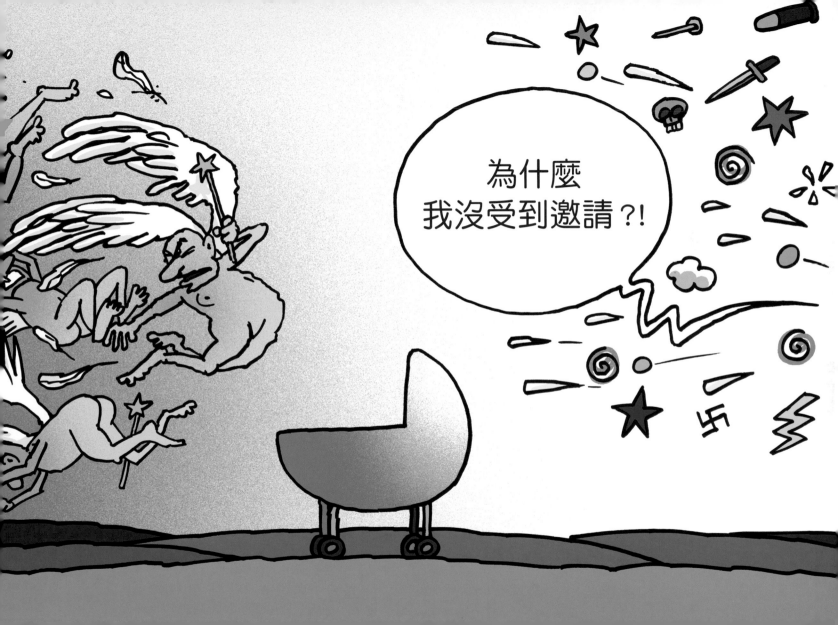

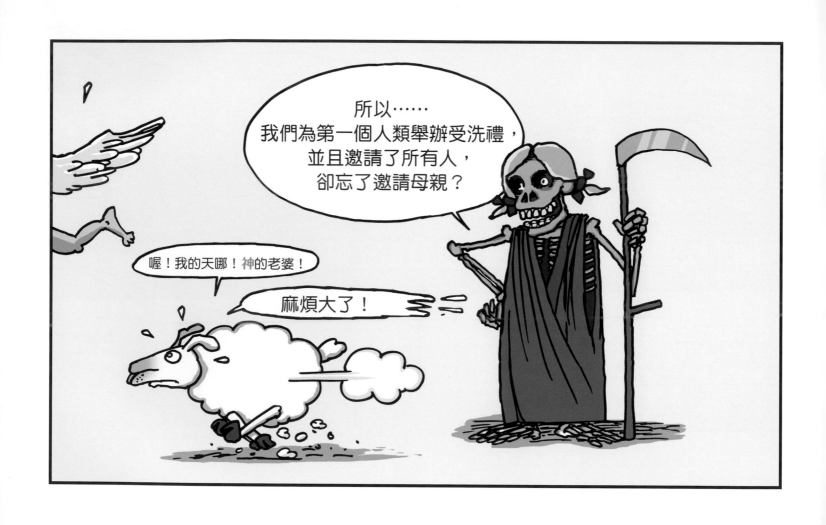

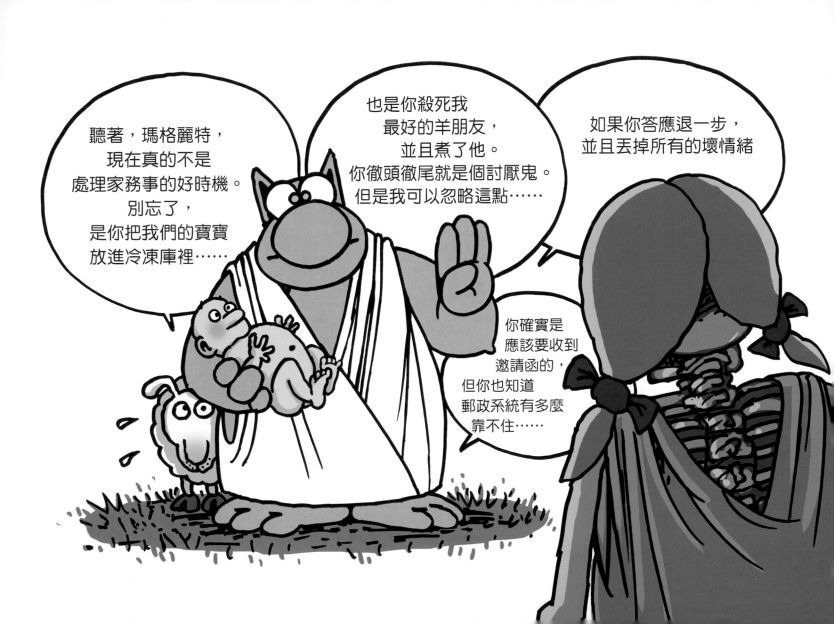

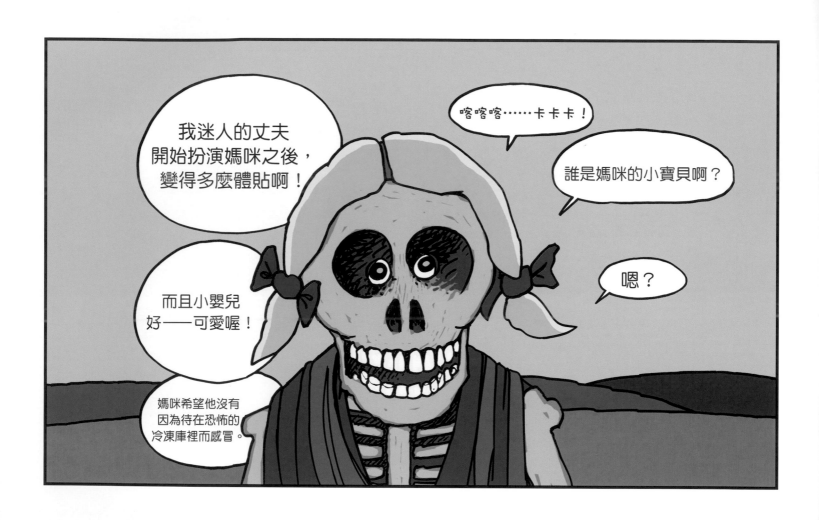

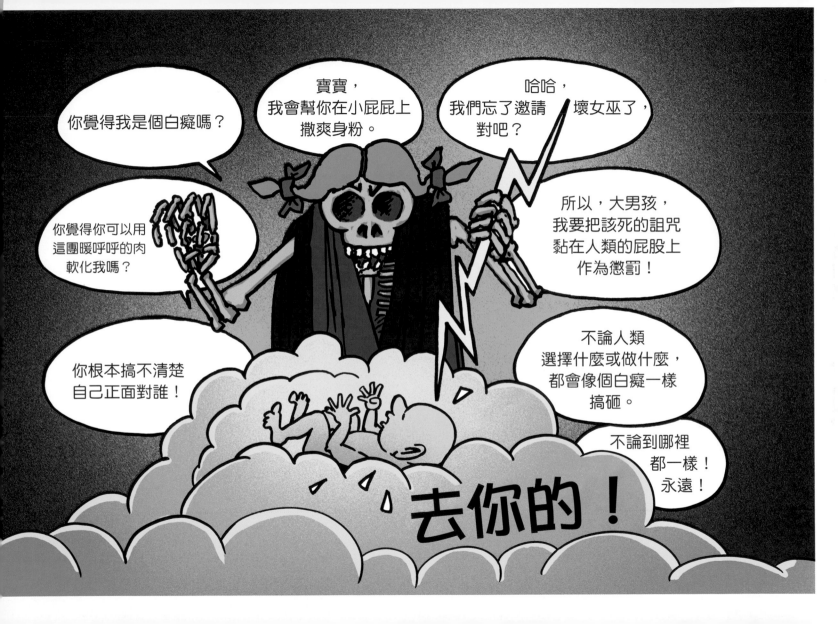

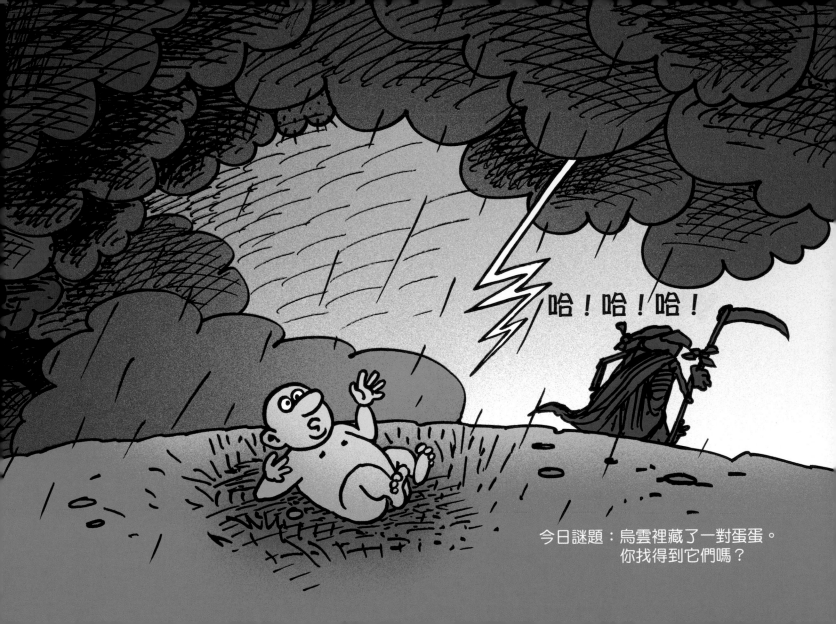

所以神以他無上的智慧說：

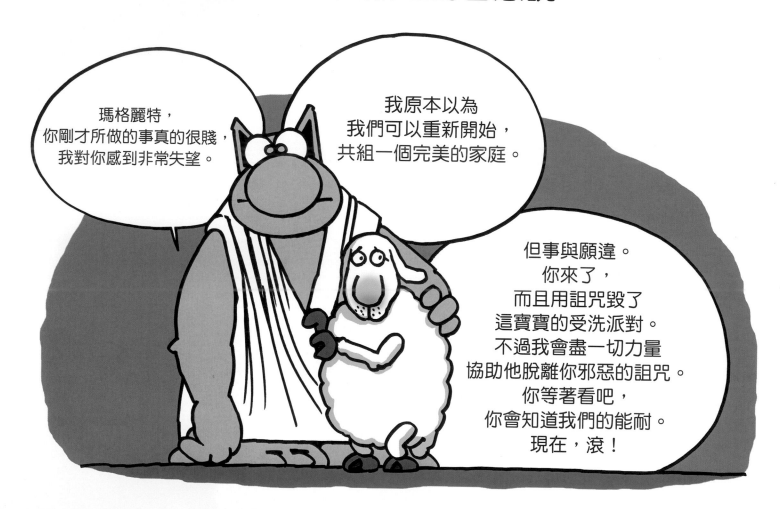

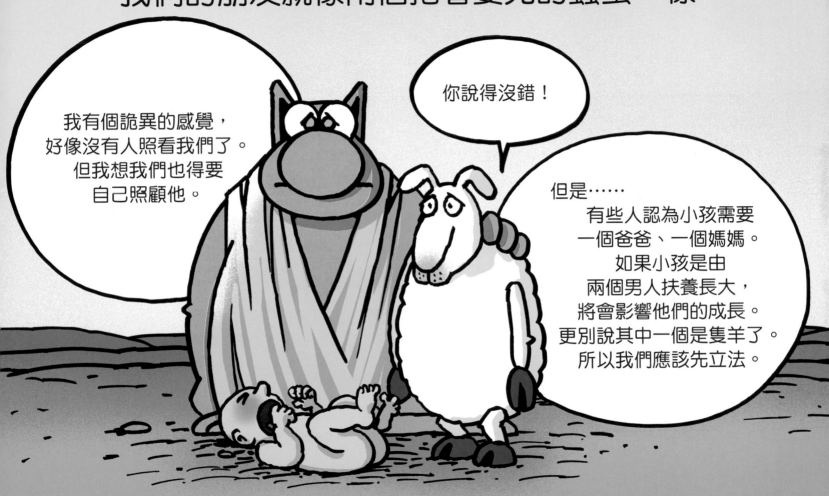

我們這兩位朋友很快地學會了所有年輕父母都具備的
充滿愛意的姿態。神說：

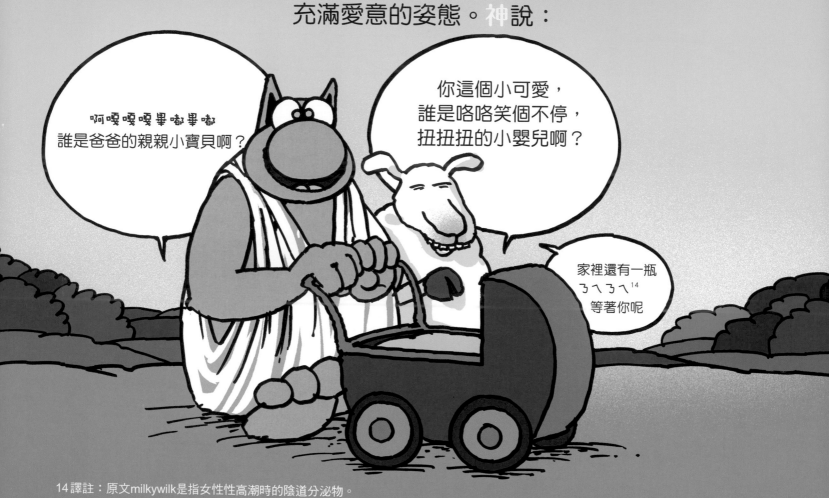

14 譯註：原文milkywilk是指女性性高潮時的陰道分泌物。

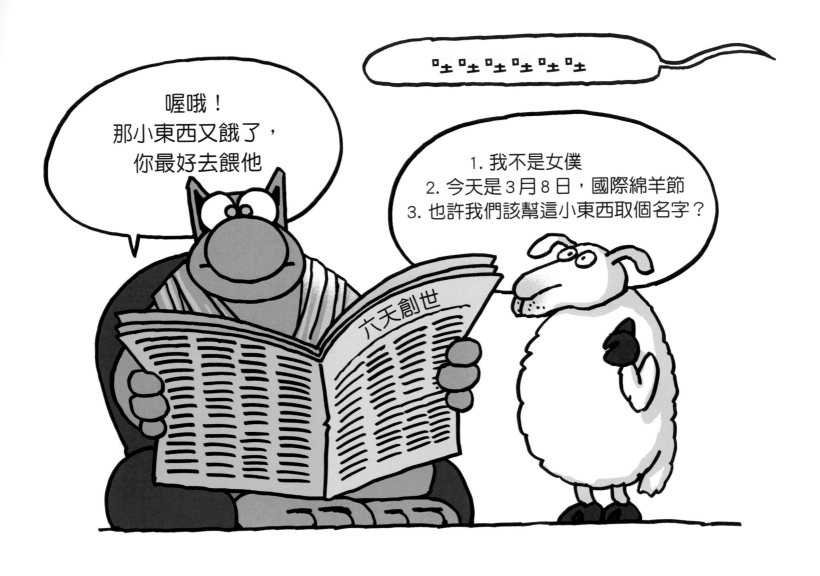

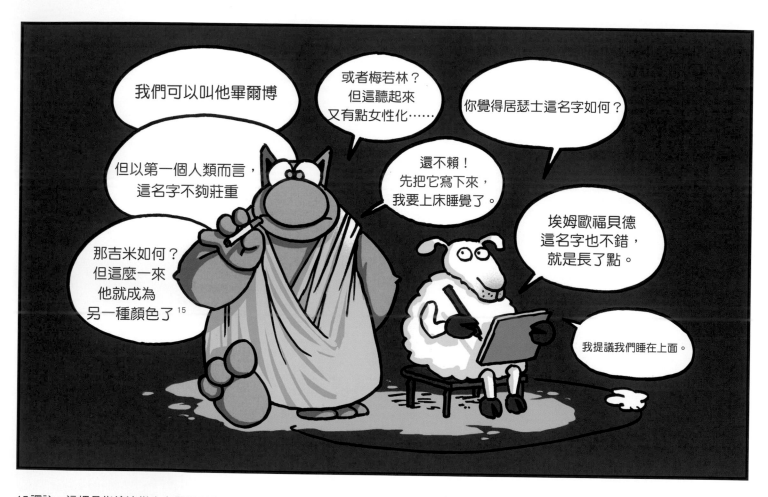

15譯註：這裡是指搖滾樂史上最具影響力的電吉他手Jimi Hendrix。Jimi Hendrix為黑人，因此神才會說「另一種顏色」。

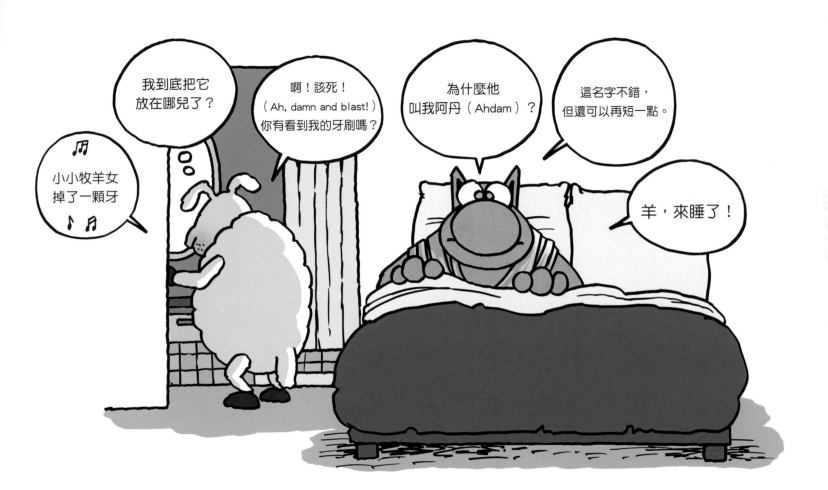

小阿丹——抱歉，是亞當——在歡樂的家庭氛圍中成長，成為一個堅定的、樂於助人的男孩。

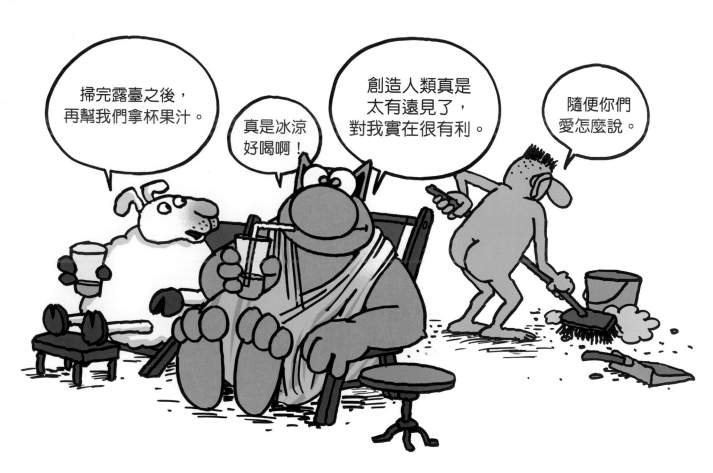

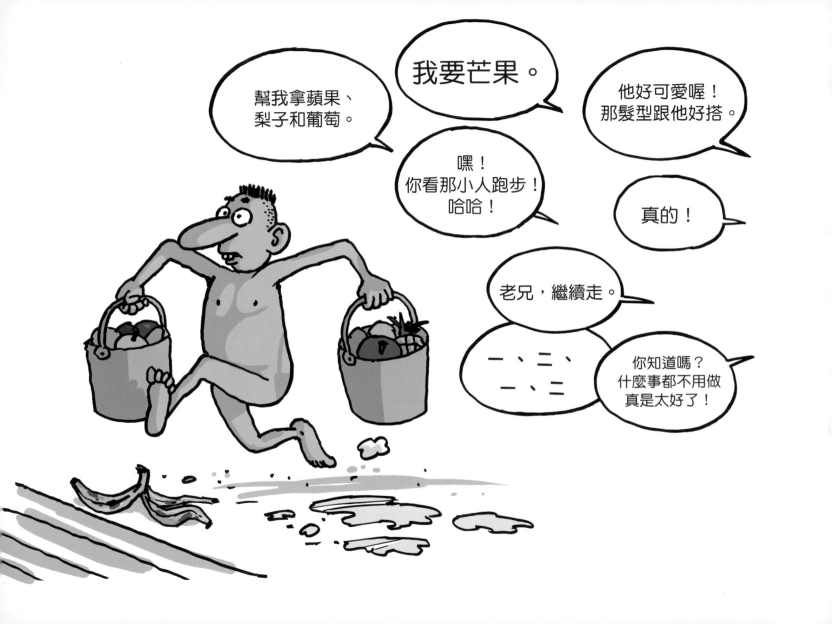

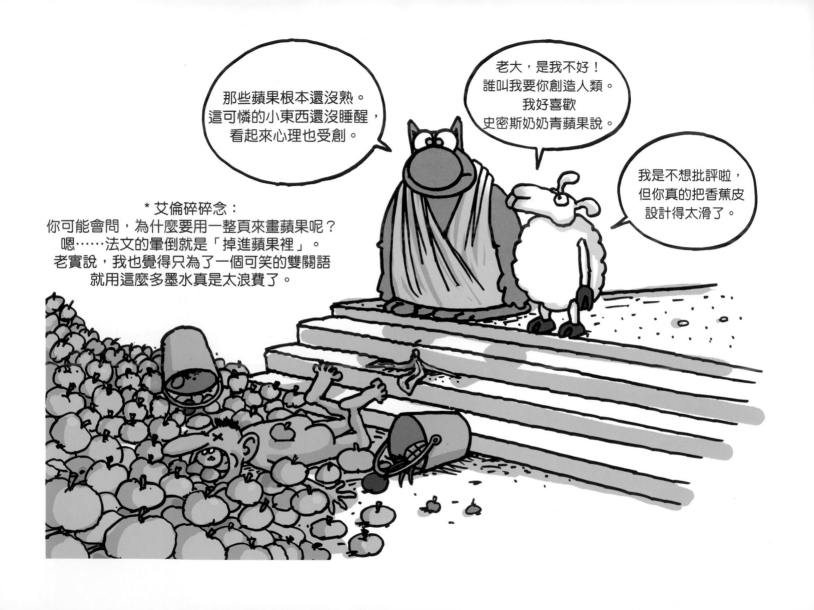

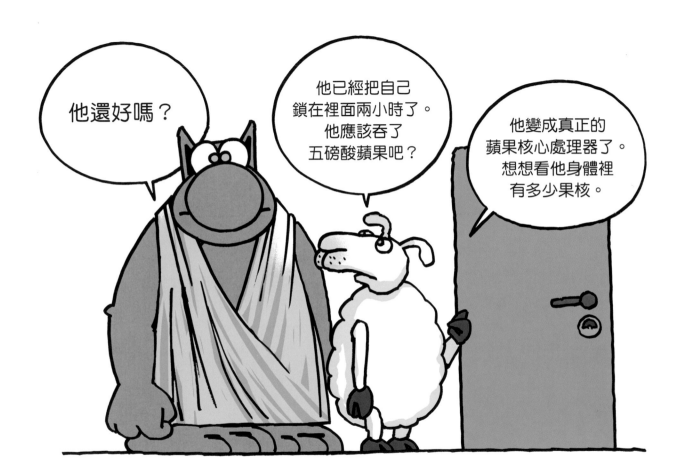

但是胃痛一緩解，
小亞當就當回小男孩，就像其他小男孩一樣，
嗯，他重新追起蝴蝶，把蝴蝶的翅膀拔下來，
把小蟲切成兩段以觀察牠們是否會長回原樣。
簡而言之，他讓自己在伊甸園裡忙得不得了。

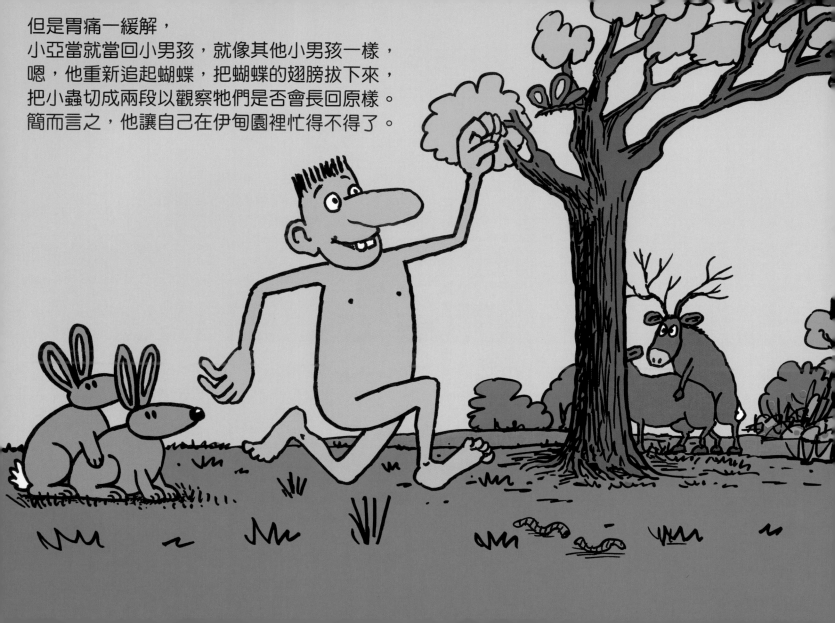

亞當的生殖器周圍開始長毛，並且變成一個帥氣的年輕人。

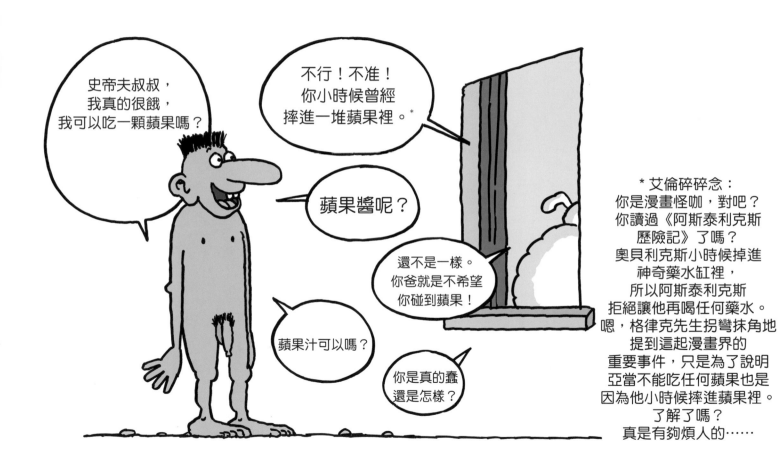

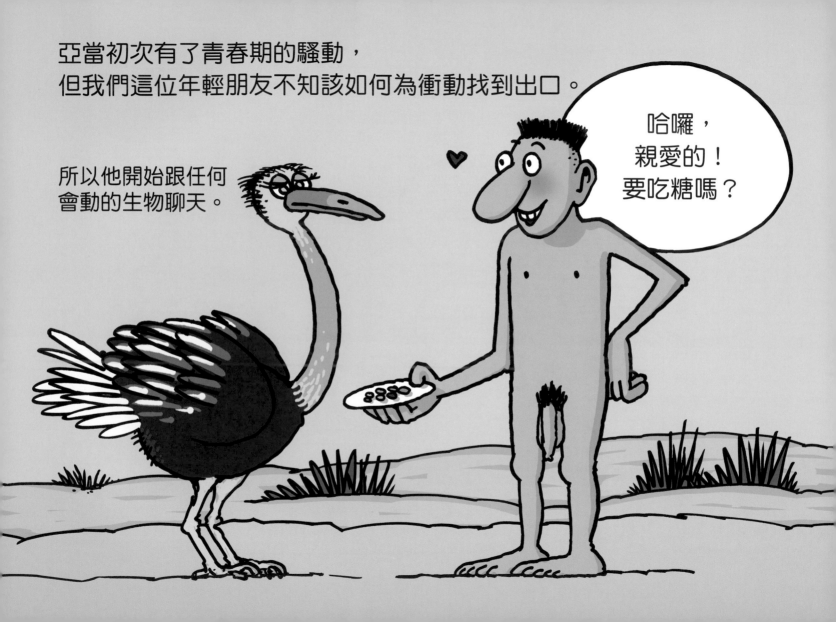

受旺盛的賀爾蒙驅使，我們的英雄試過跟每種生物……
我說的就是每種生物……

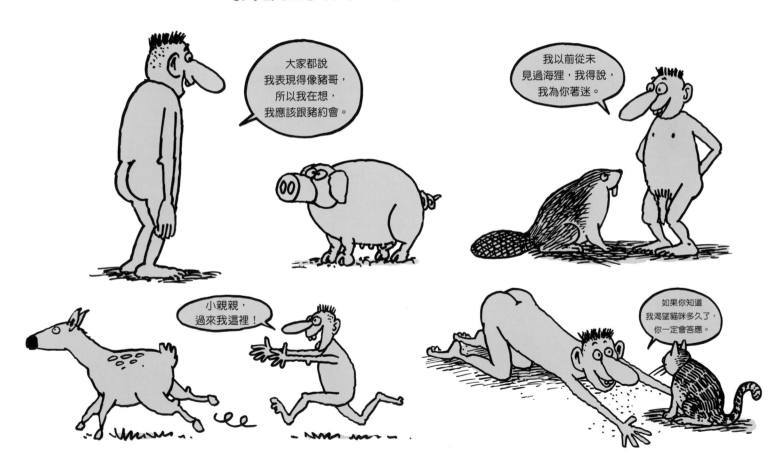

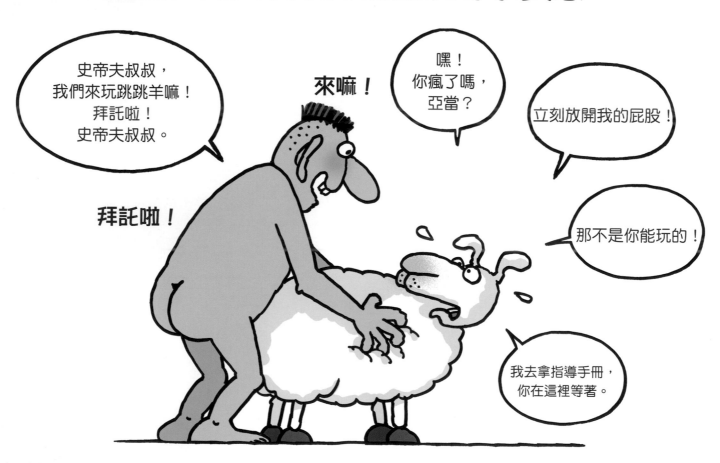

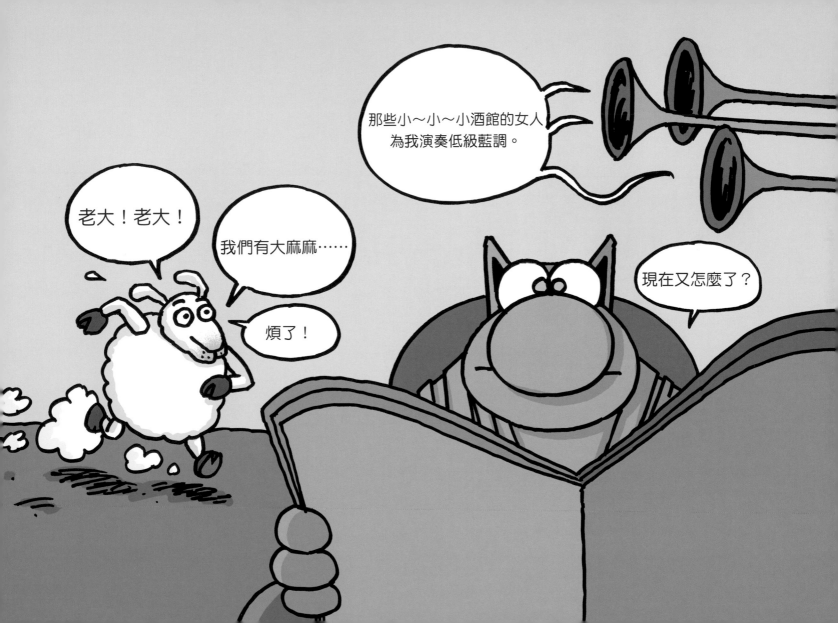

神因為得知自己的兒子
表現得像個笨蛋一樣
而感到驚恐。

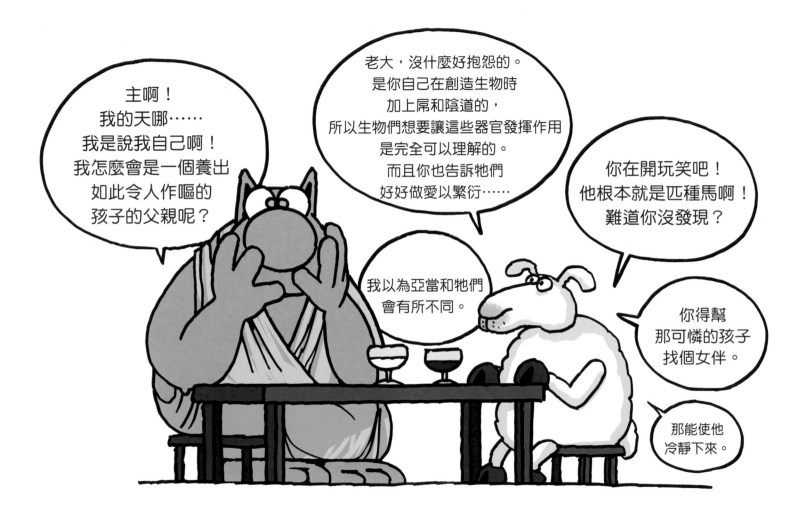

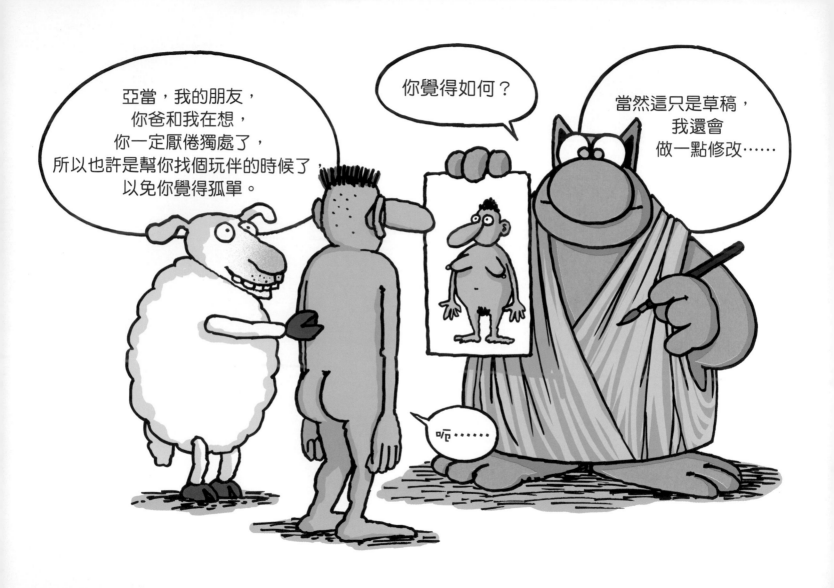

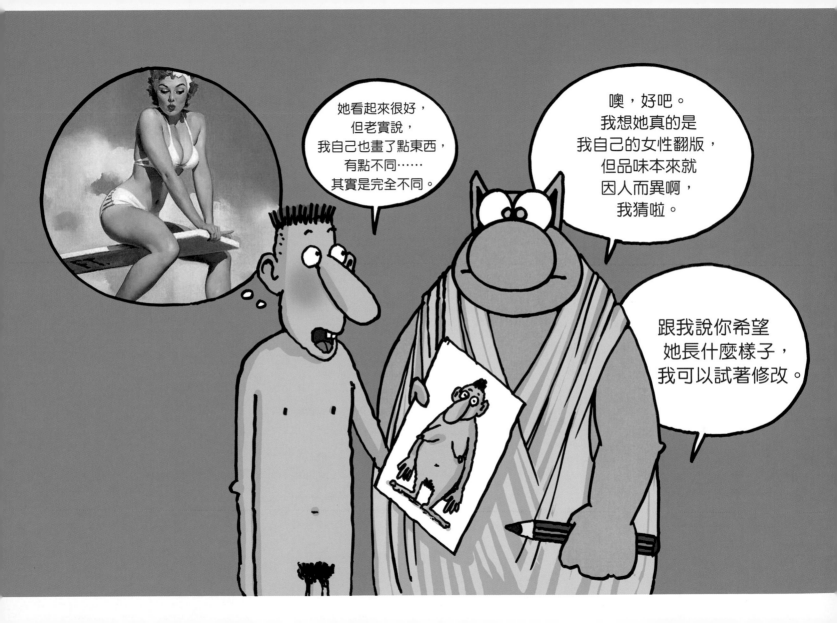

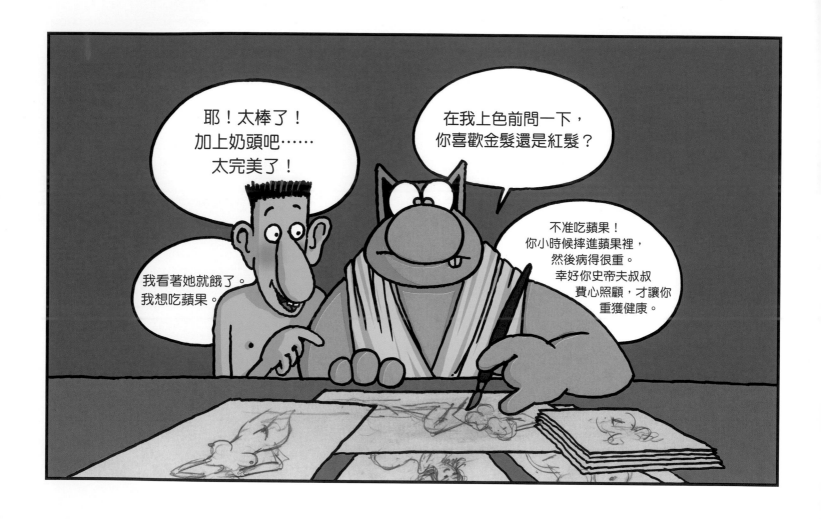

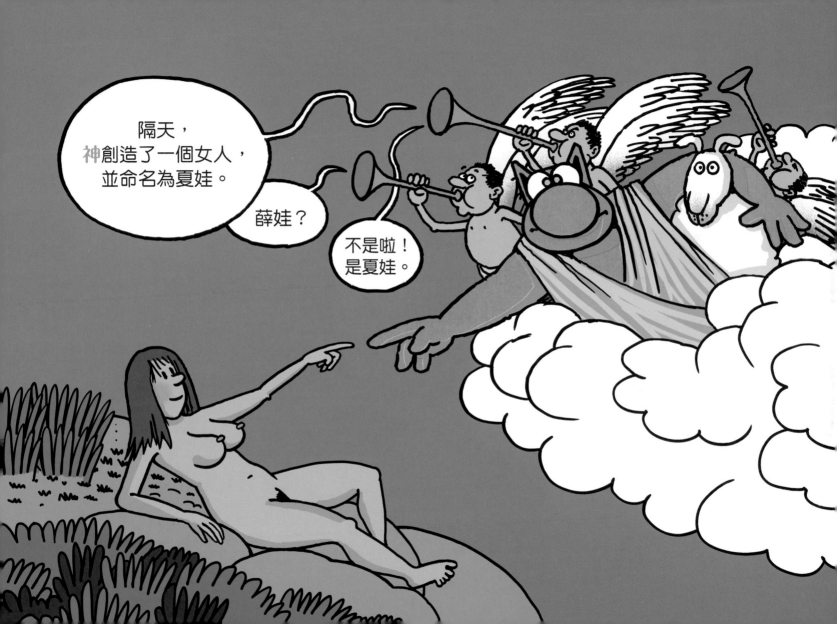

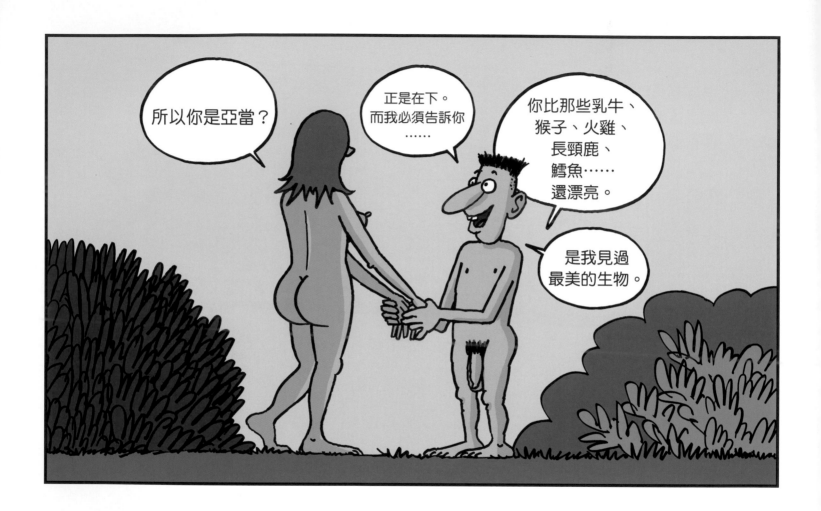

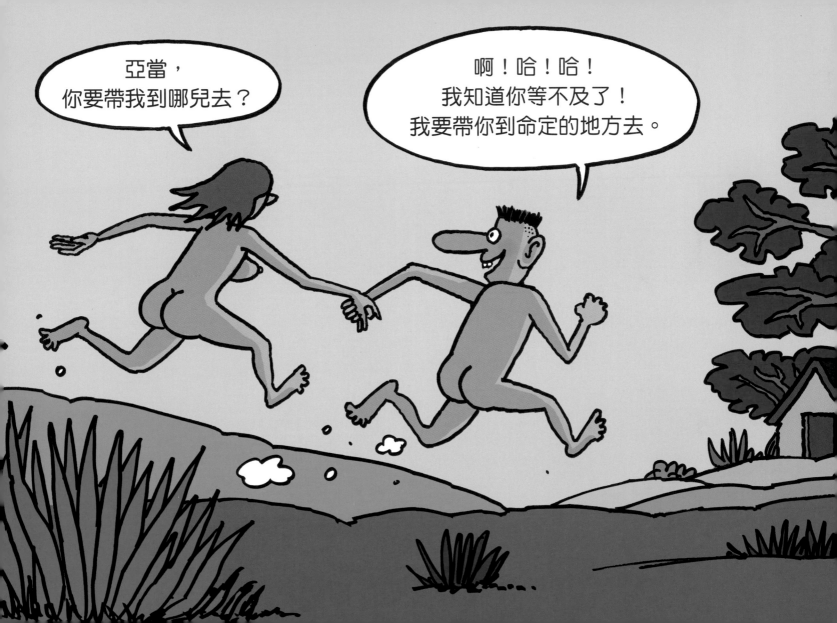

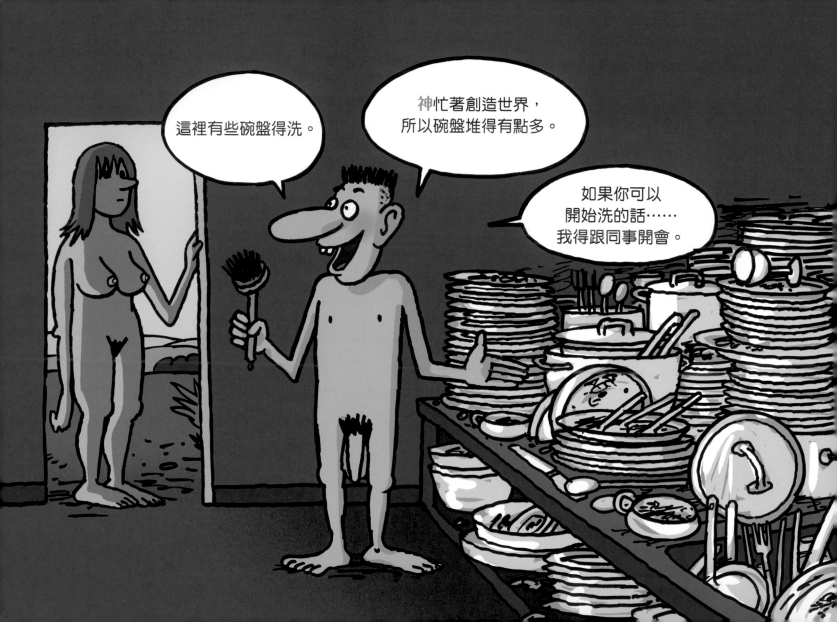

就這樣，在這人間的小小天堂，時光流逝……

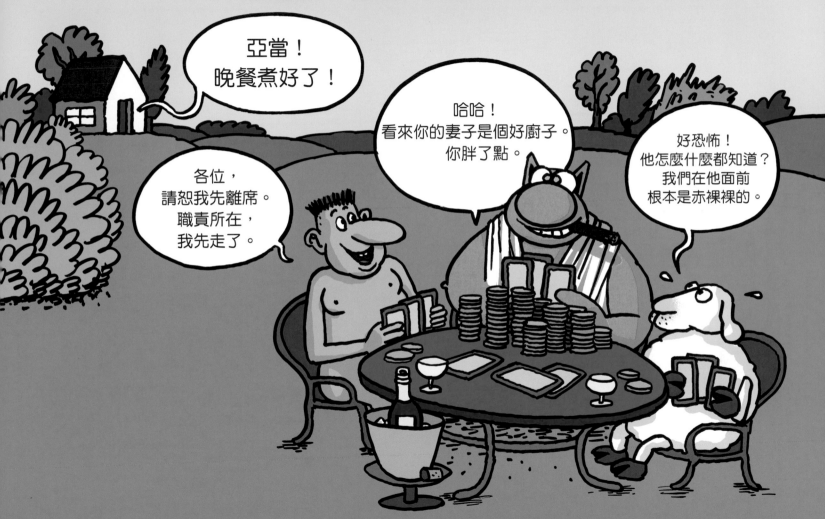

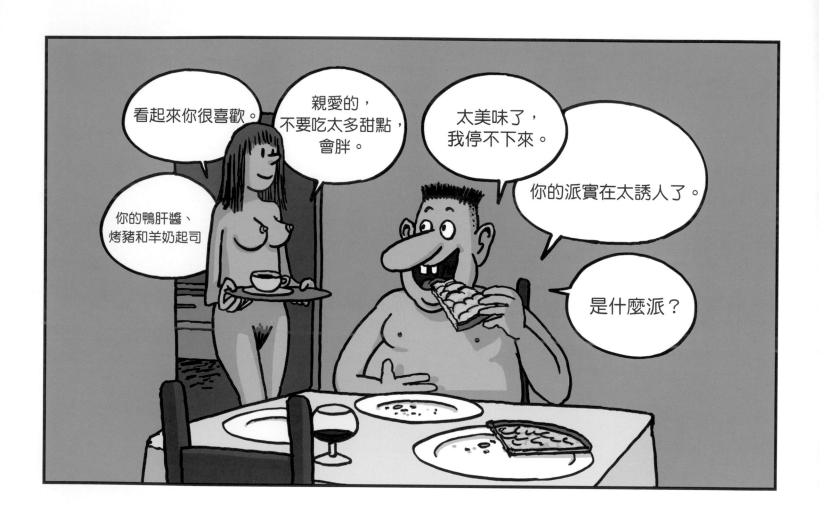

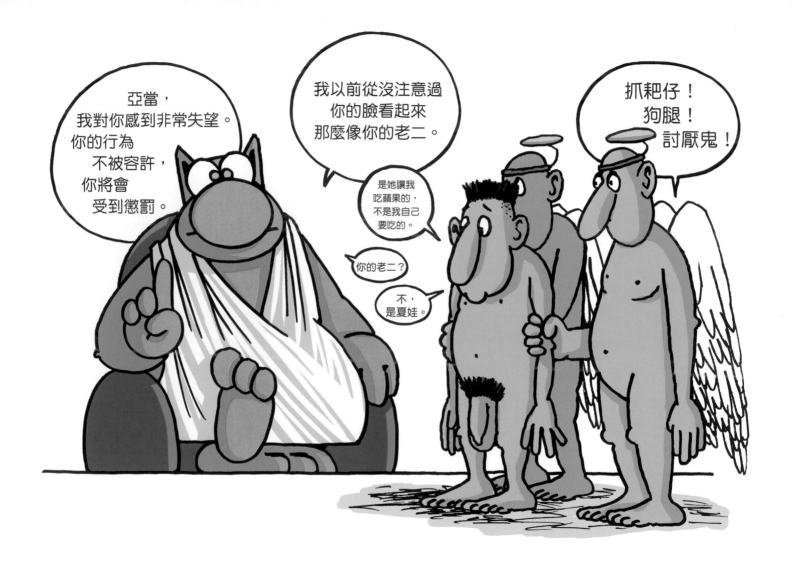

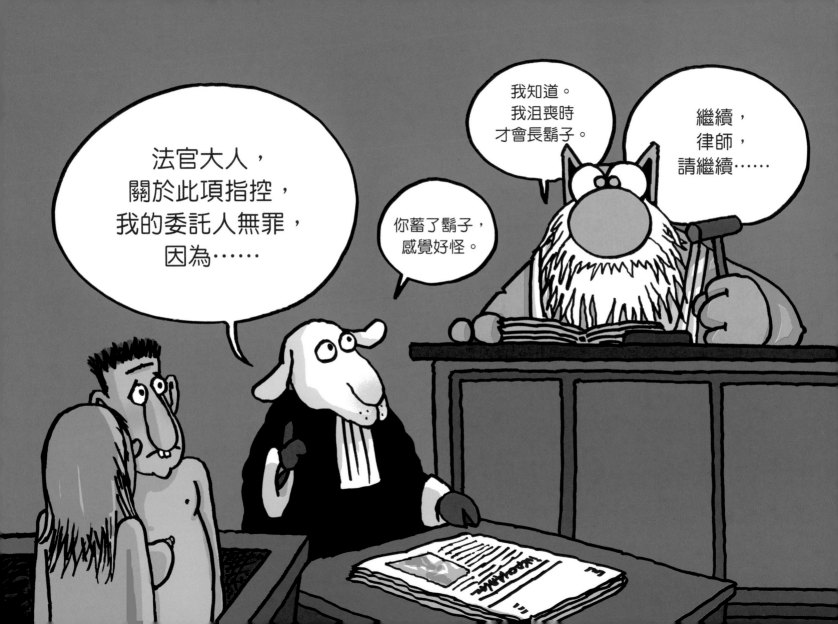

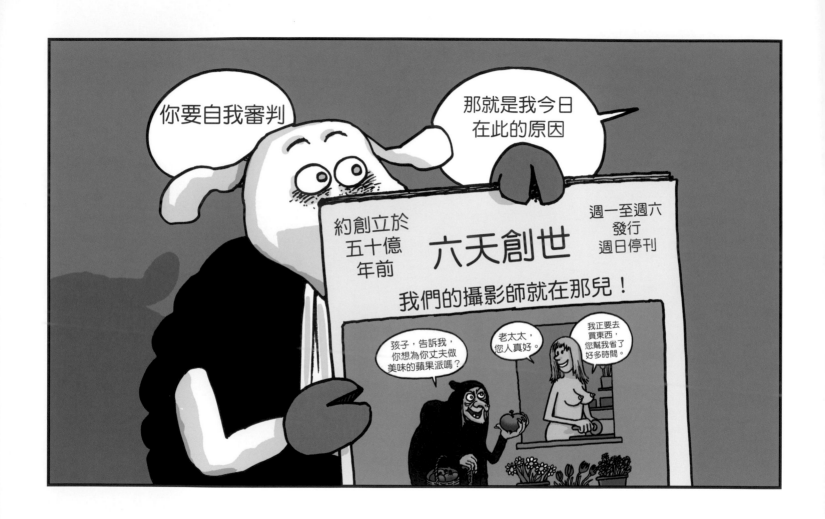

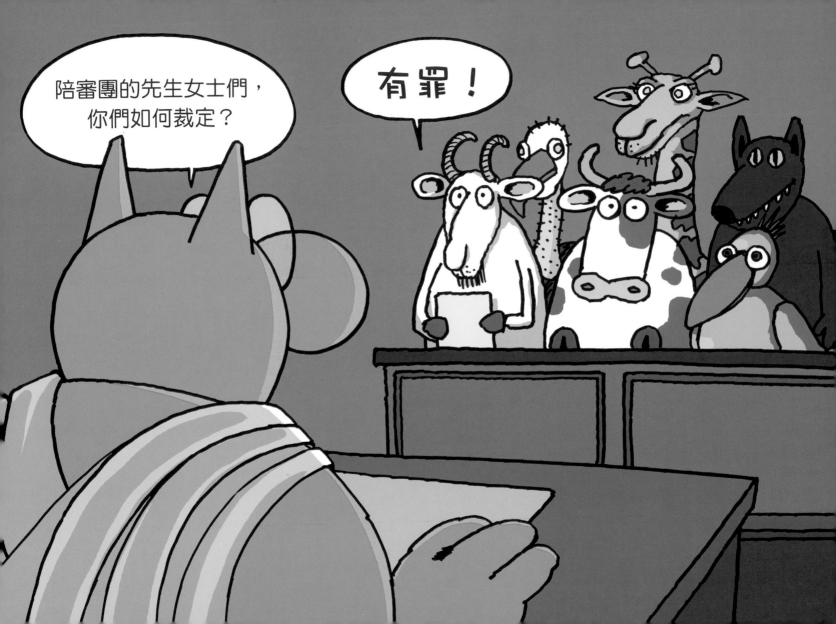

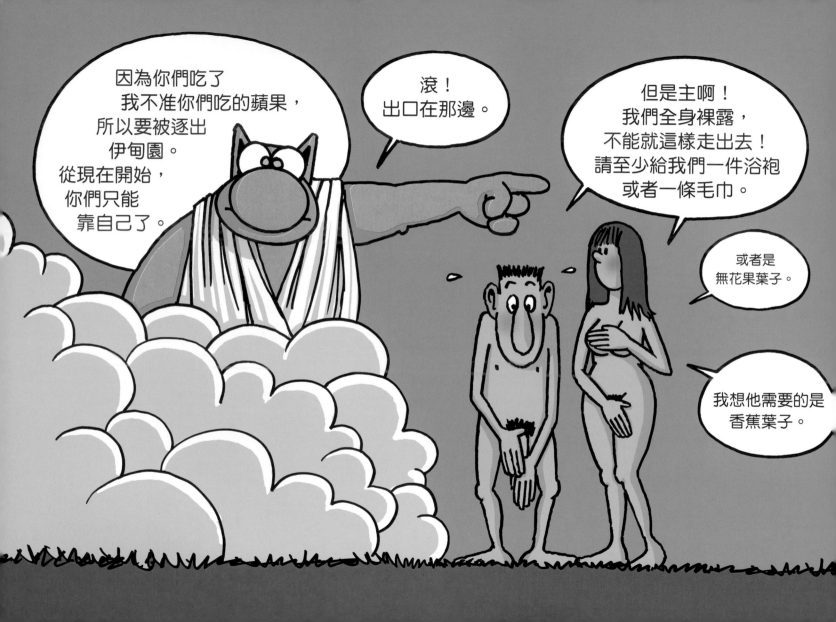

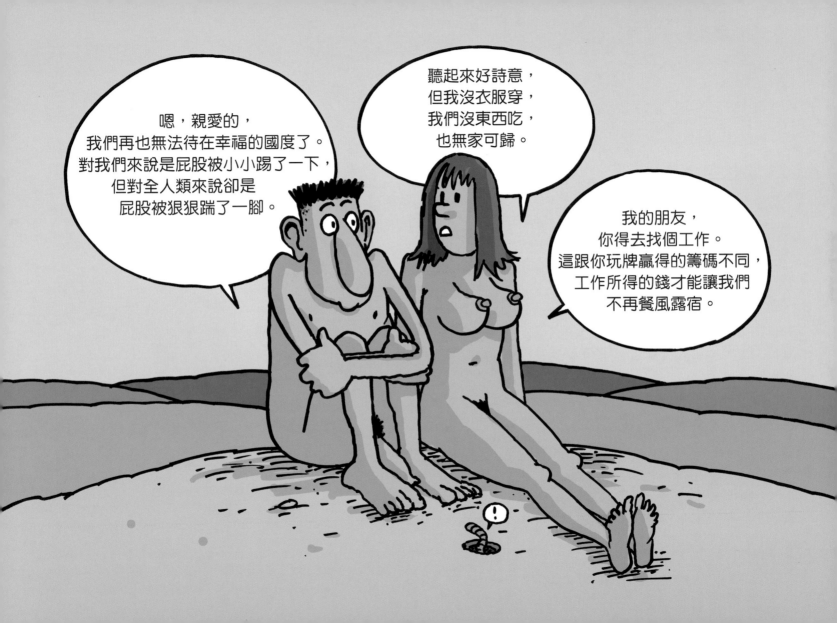

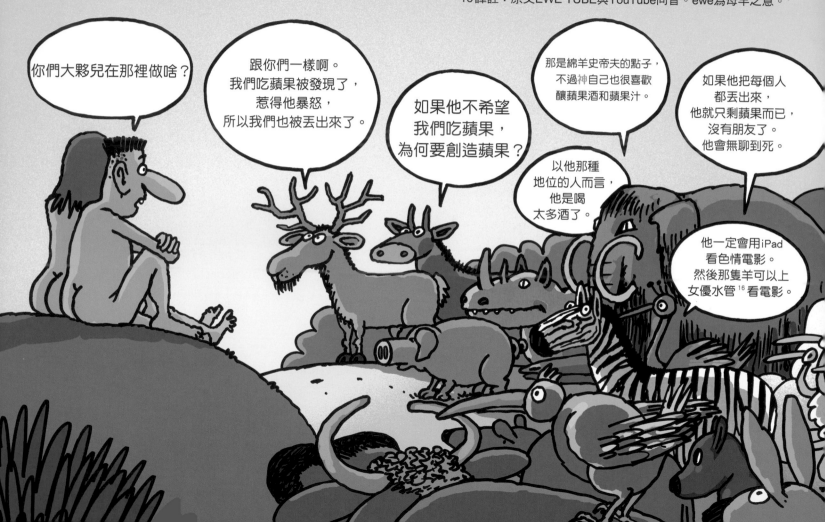

隨著冬天的腳步越來越近，
亞當的妻子仍然沒有衣服禦寒。
此時，亞當終於表現得
像真正的第一個男人了。

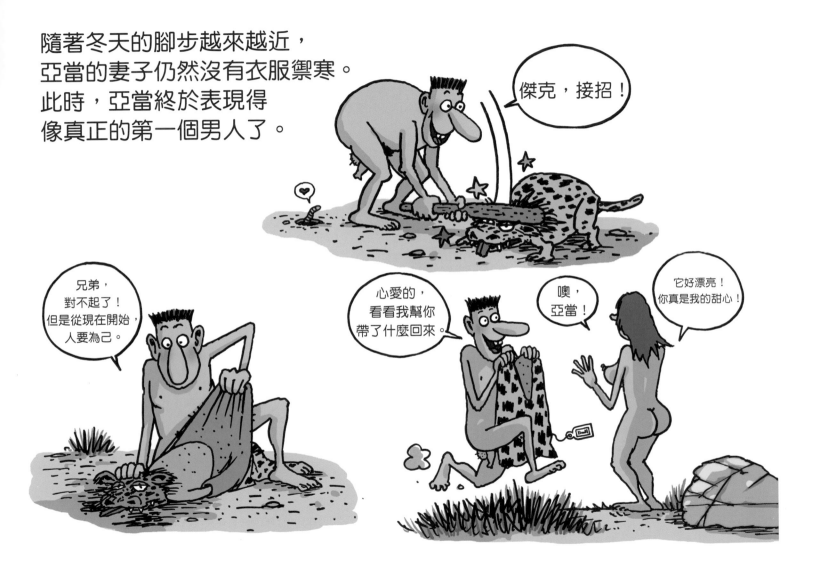

亞當和夏娃在一個小洞穴裡建立他們的家庭。
他們過得很愉快,而且生養了許多孩子。
他們的名字是:該隱、亞伯、塞特、愛聆聽、
喜沉思、好事鬼與噴嚏精。

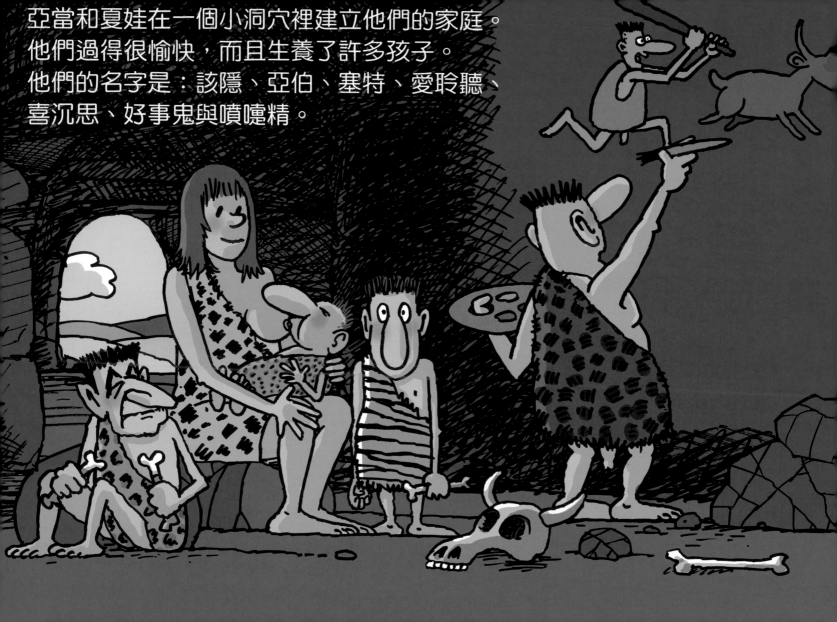

亞當和夏娃又有了更多孩子，他們彼此互通、繁衍子孫，
完全沒想到近親交配會導致嚴重的基因不良。
但是第一位男人和女人的子孫們成為很好的獵人。

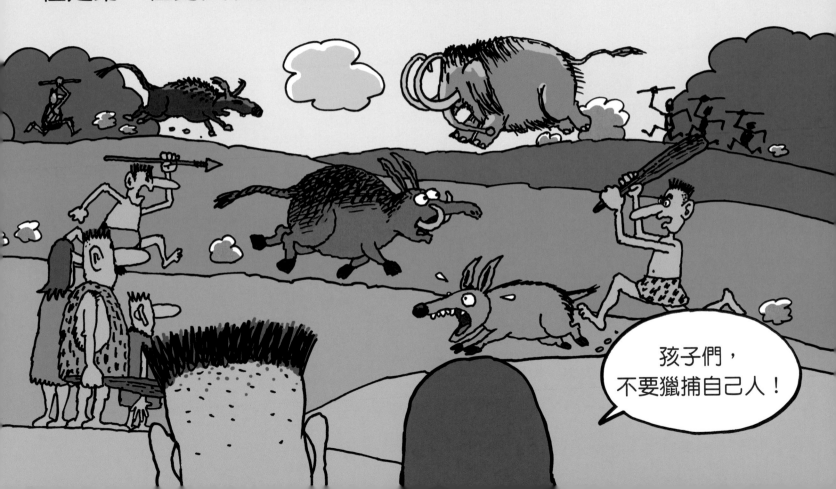

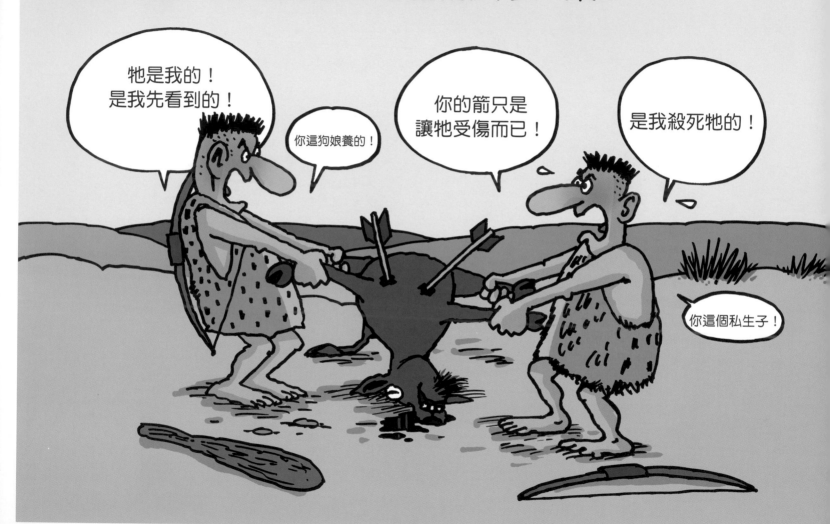

該隱在盛怒之下，打爛了他弟弟的頭，
開啟了此後人類對暴力的傳統認知，舉世皆然，一代傳一代。

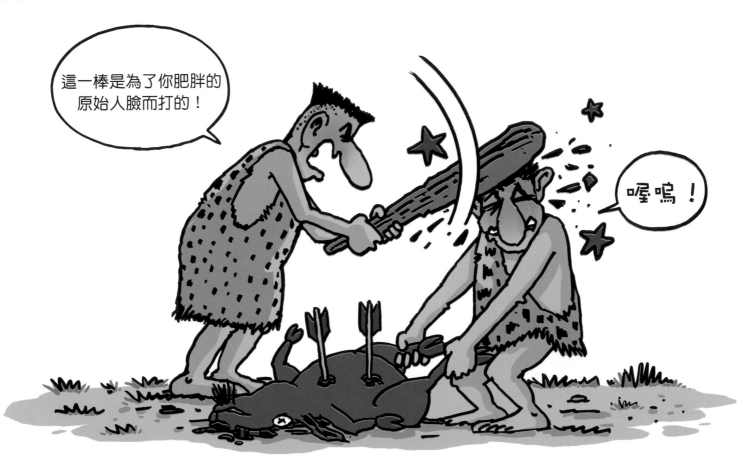

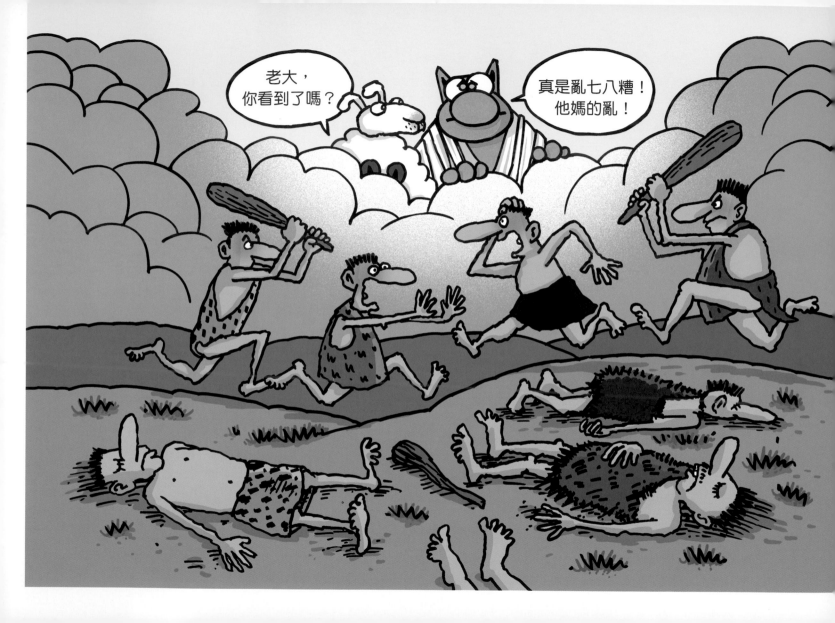

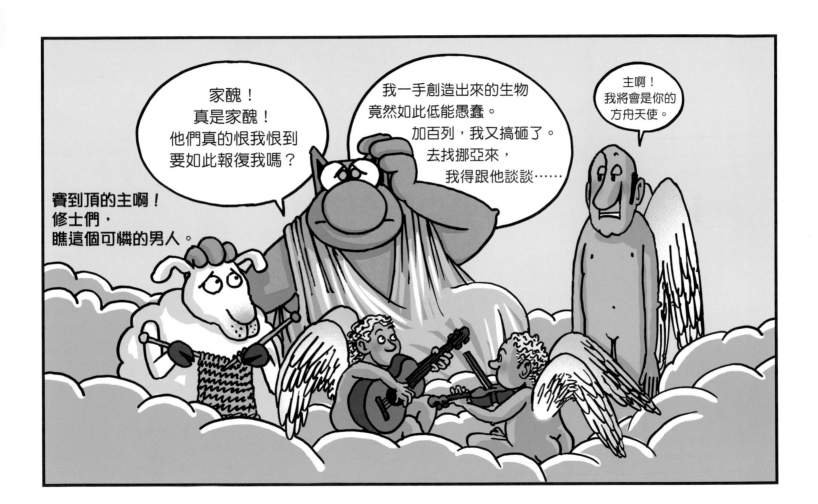

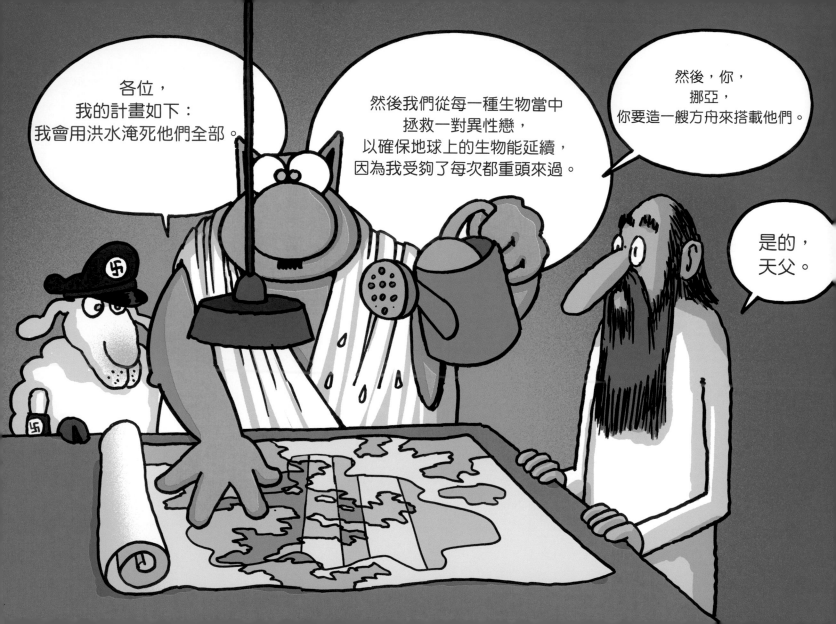

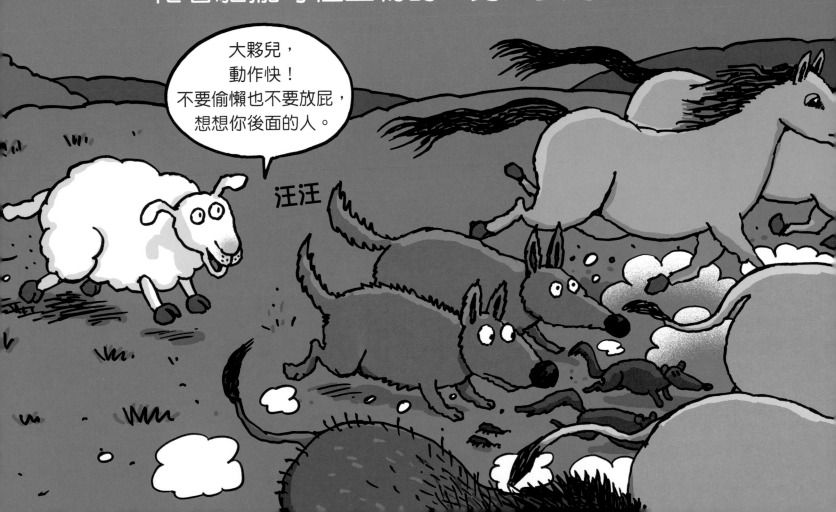

挪亞開始祕密地造起巨大的方舟。

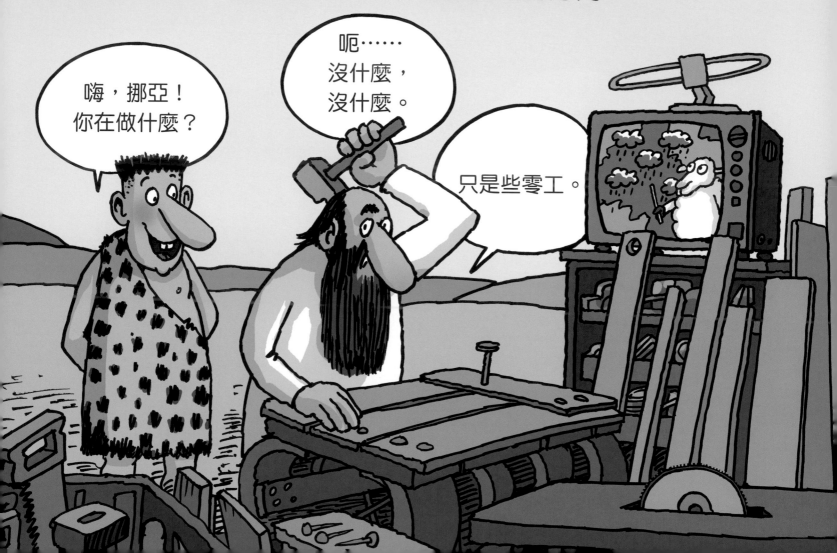

此時，亞當和夏娃猜想有事會發生，
所以他們把自己打扮成動物排進隊伍裡，並試著得到上船的機會，
因此人類第一個軛式動作就出現了。*

*艾倫碎碎念：
在我的職業生涯中，從未遇過如此愛炫耀的作家。

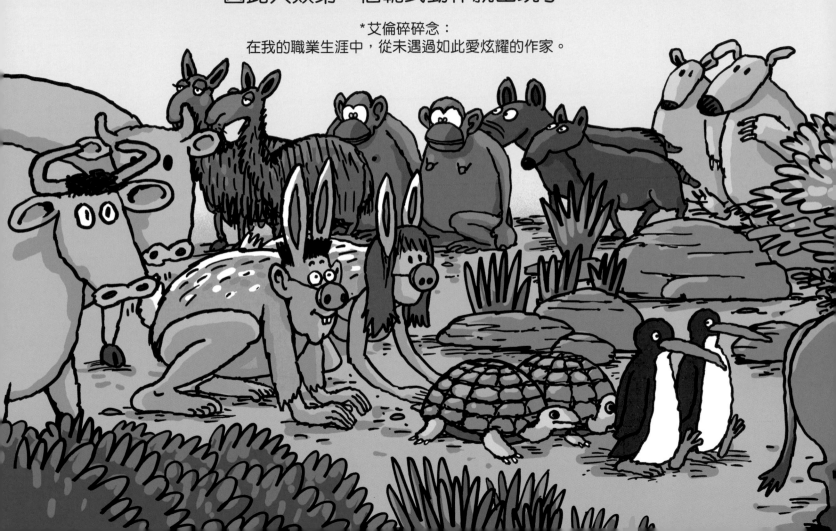

當一長列隊伍接近挪亞的方舟時，不祥的烏雲已經聚集在一起，並且開始下雨。

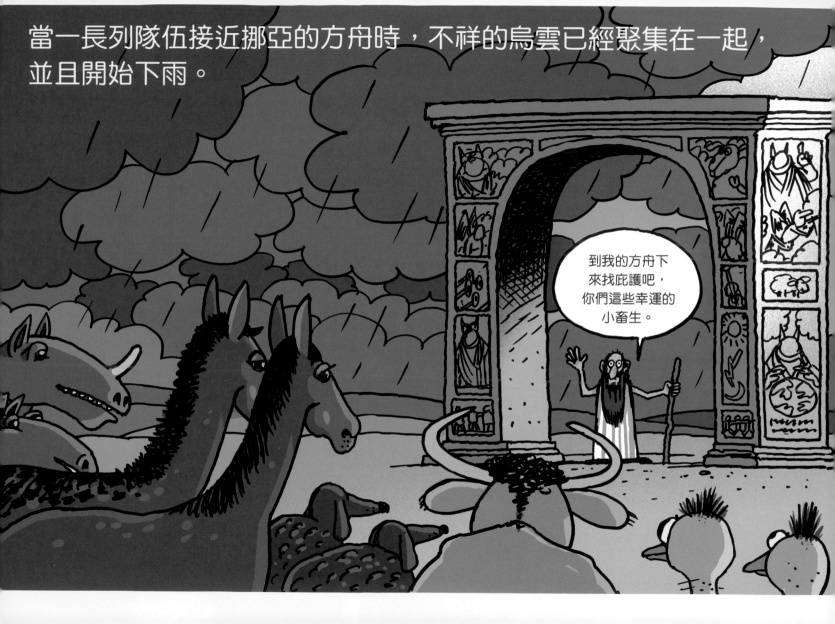

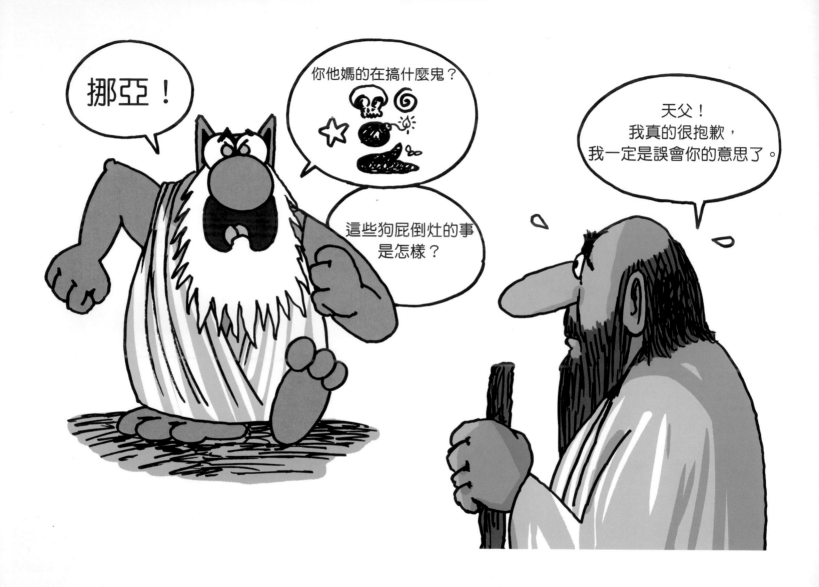

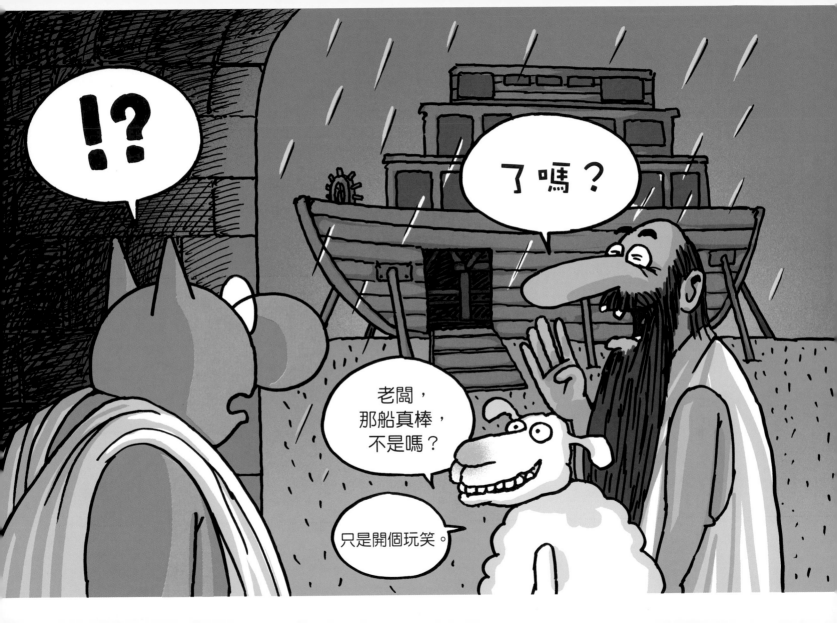

第150天的黎明，沒有人知道那覆蓋山巔的40垓¹⁷立方公升的水到哪兒去了，
挪亞的方舟停泊在亞拉拉特山，乘客們高興地伸展雙腿，
即使他們當中有些比較希望在5個月的淫亂之後別遇到舊伴侶。

17譯註：垓為兆的一億倍。

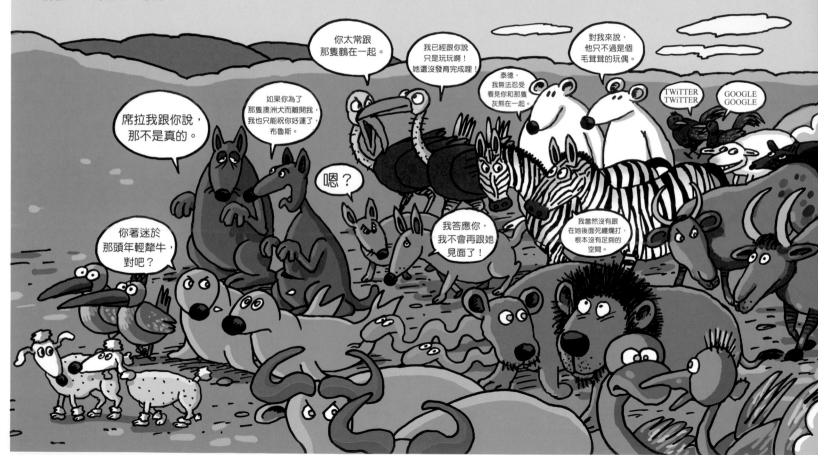

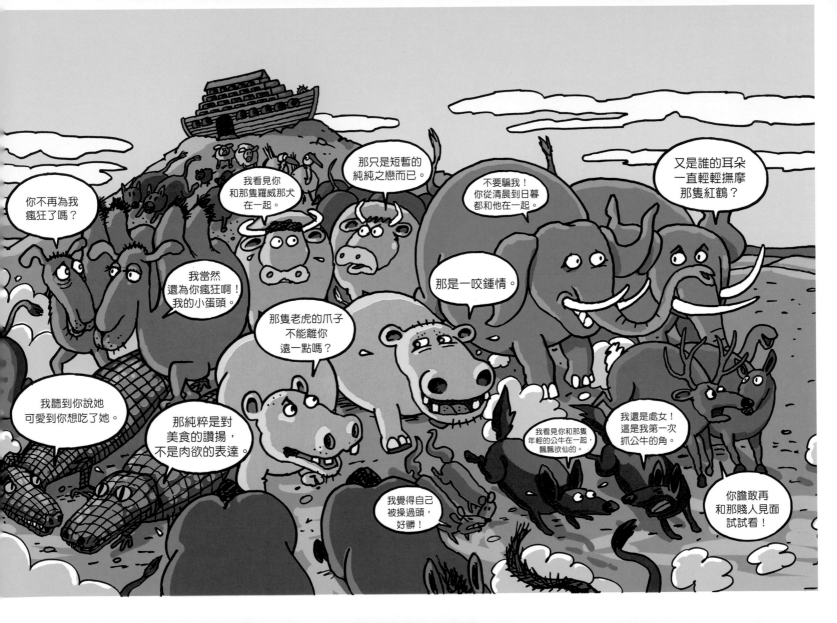

當挪亞發現亞當和夏娃為了保護自己而作弊，
並且偷了兔子的食物時，他非常生氣。但既然他無法處理，
只好身心都專注於最重要的事——讓地球住滿人類。
所以他和挪亞太太就不斷地不斷地不斷地重複他該做的事。

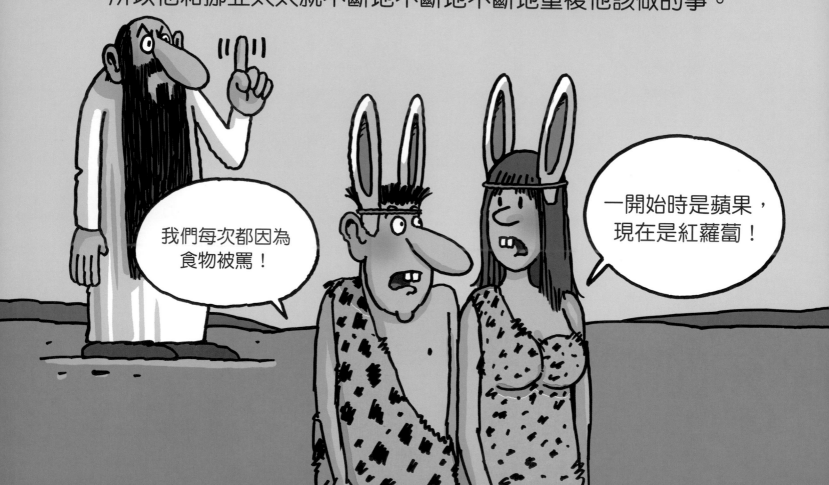

然後地球就都是人了，他們是挪亞和挪亞米的後代：含、閃、呸、噘嘴和狗子[18]。
（維基百科裡只提到一位女性，那就是……歐普拉。）
一旦人數足夠——正如命定——他們就開始狠狠地彼此互毆。只有少數幾個存活下來。

18譯註：根據聖經，挪亞500歲時生了3個兒子：含（Ham）、閃（Shem）與亞佛（Japheth）。不過在聖經中，挪亞在造方舟前就已經有
兒子了。

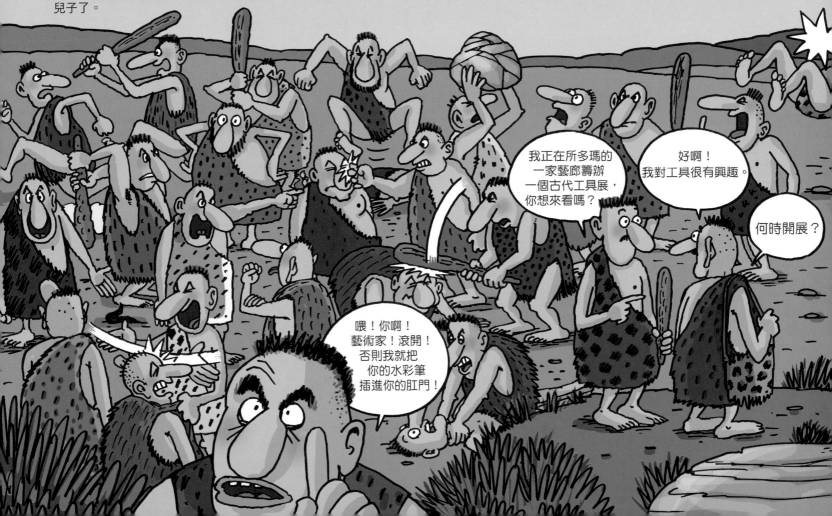

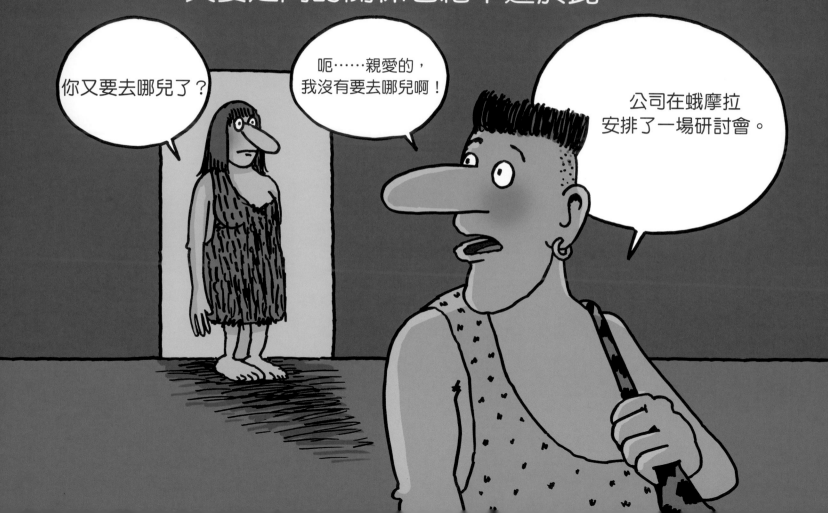

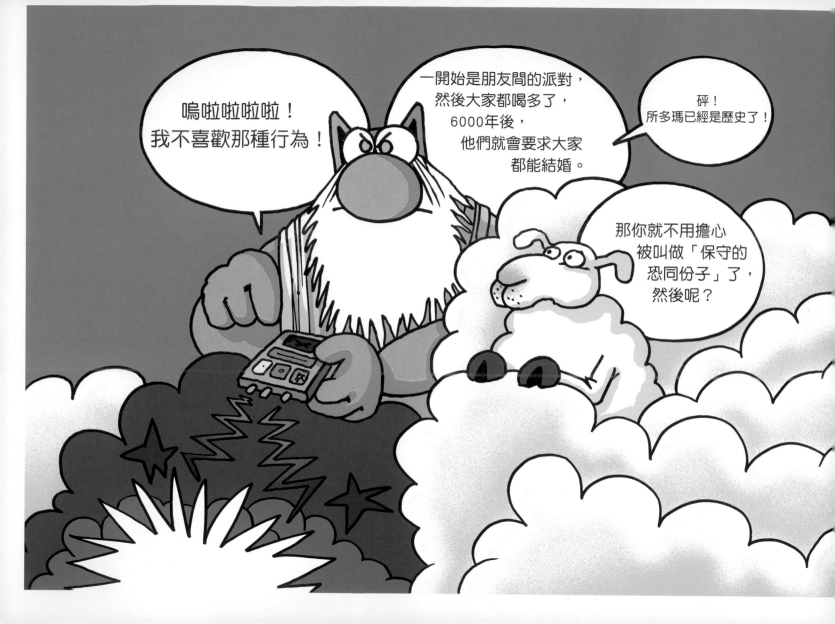

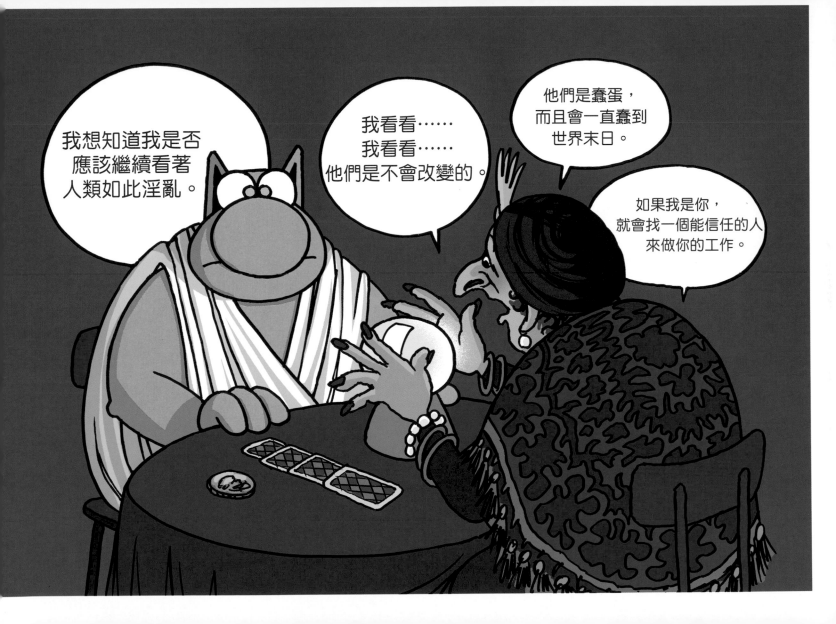

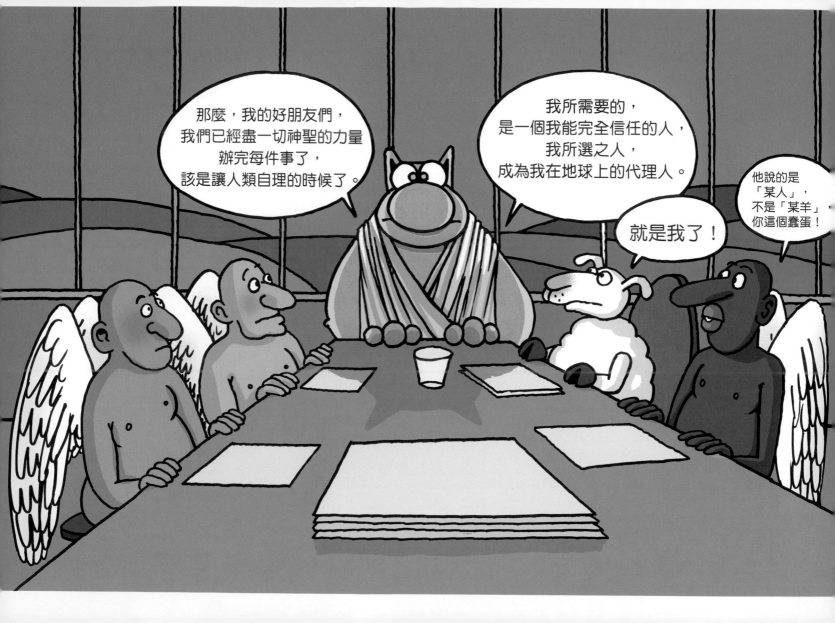

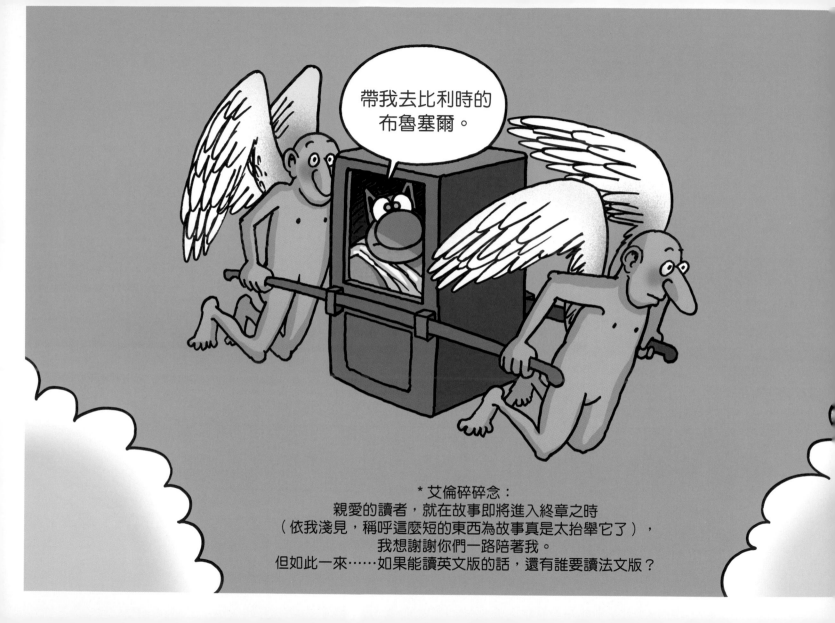

神按了他的最佳選民的門鈴。

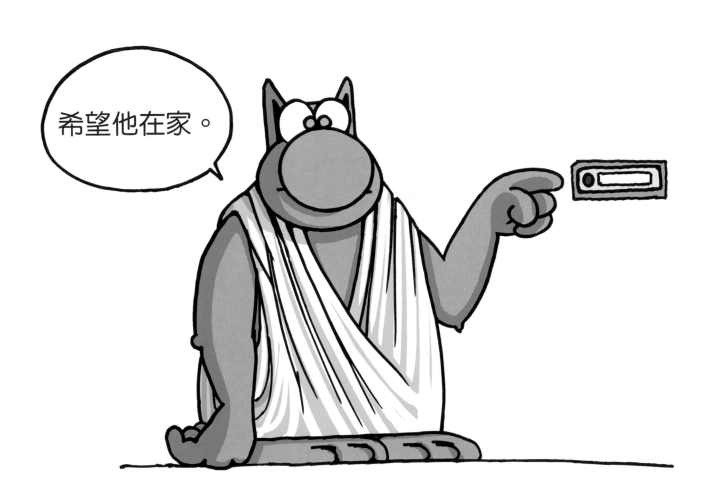

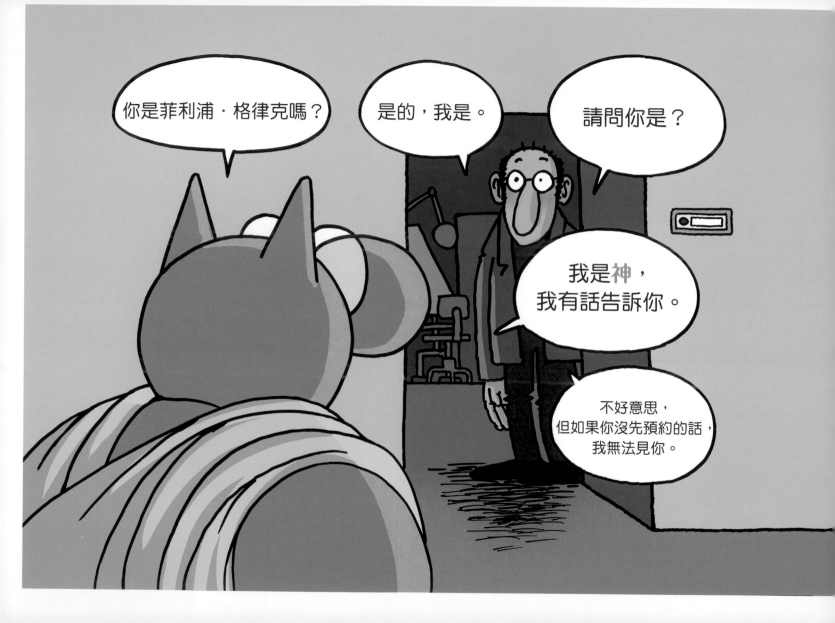

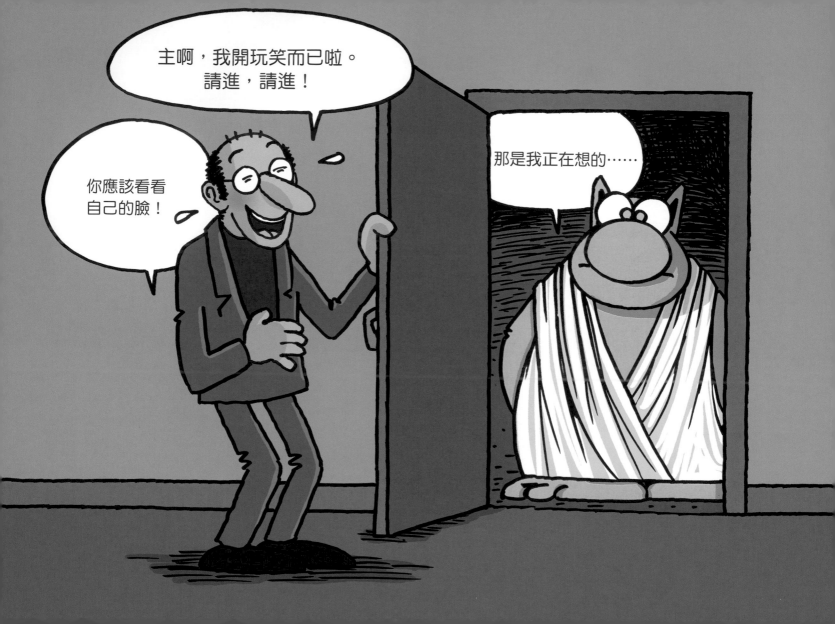

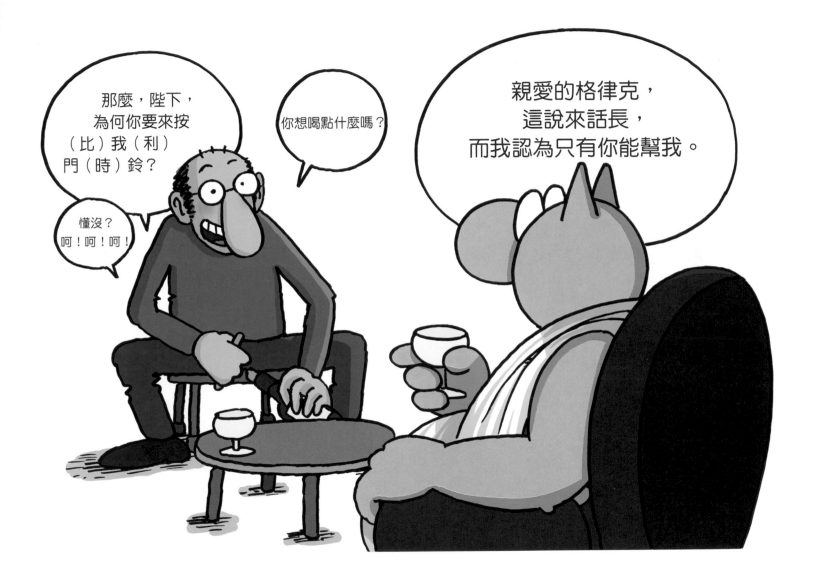

所以**神**告訴格律克他的驚人故事，他邊說，
格律克邊寫下大量的筆記，以免遺忘。

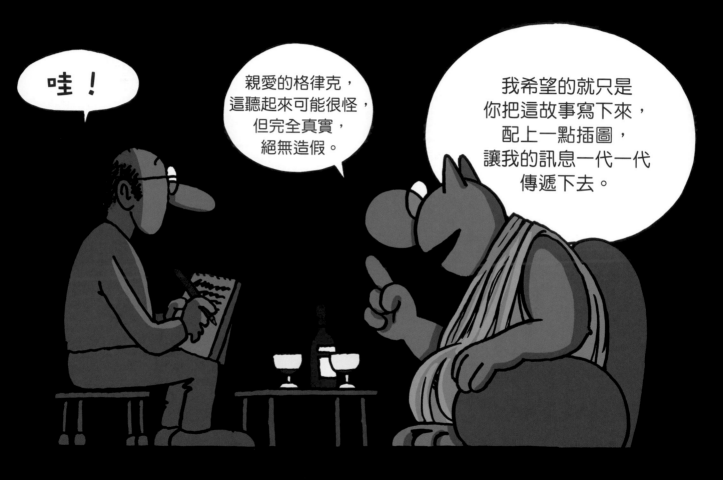

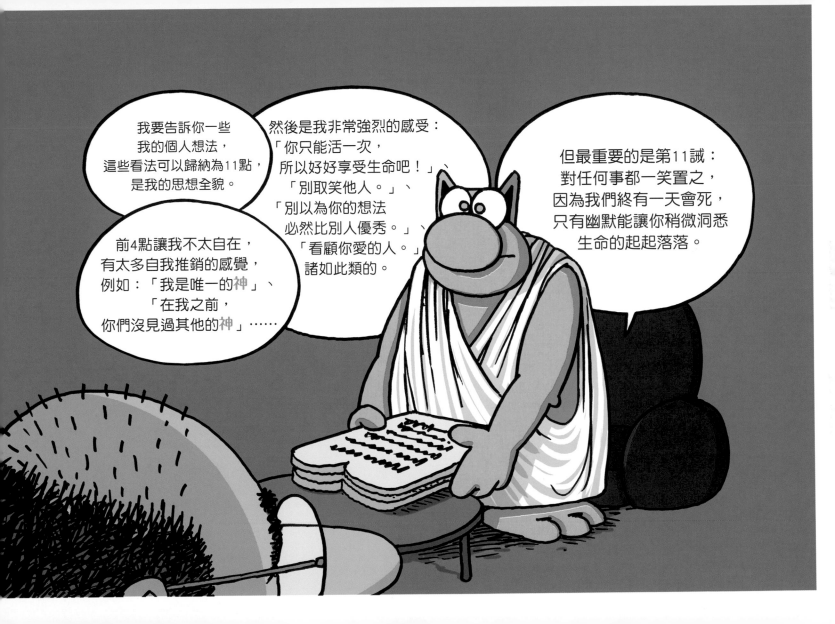

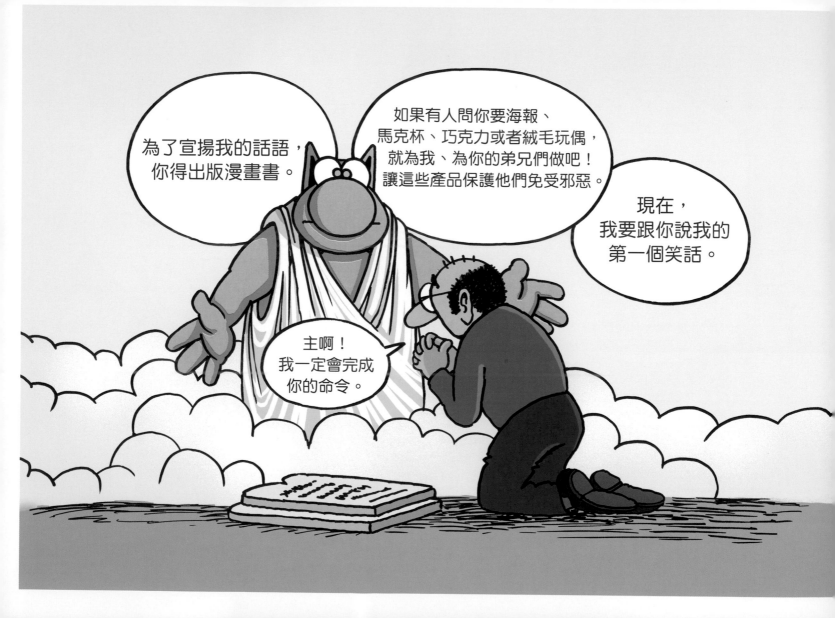

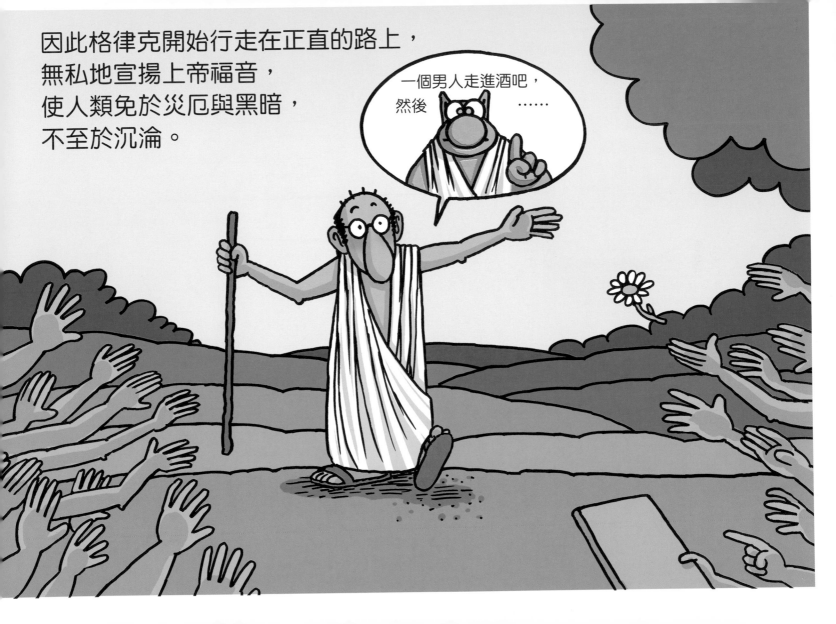

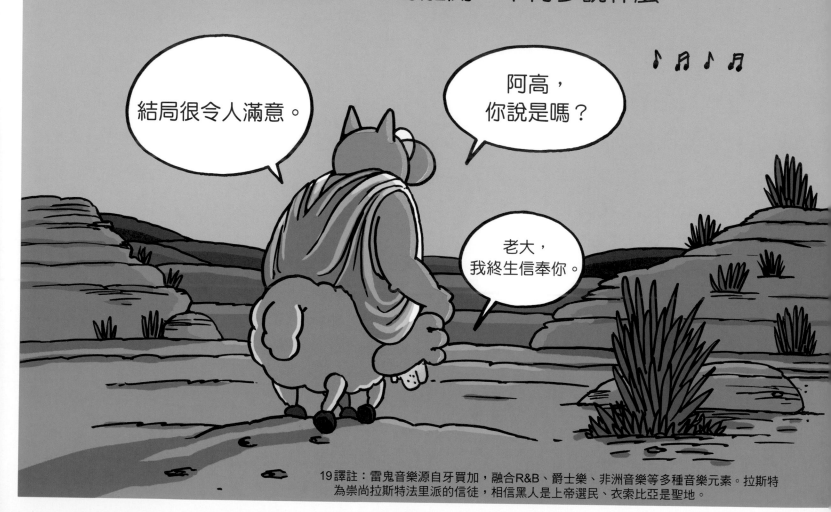

19譯註：雷鬼音樂源自牙買加，融合R&B、爵士樂、非洲音樂等多種音樂元素。拉斯特為崇尚拉斯特法里派的信徒，相信黑人是上帝選民、衣索比亞是聖地。

文化驛站 14

喵！貓大叔惡搞創世紀
THE BIBLE ACCORDING
TO THE CAT

作 者	菲利浦・格律克 (Philippe Geluck)	
譯 者	劉品均	
編 輯	張靖峰	
封面設計	劉秋筑	
內文排版	陳杏玉	

發 行 人	顧忠華
總 經 理	張靖峰
出 版	沐風文化出版有限公司
地 址	100台北市中正區泉州街9號3樓
電 話	(02) 2301-6364
傳 真	(02) 2301-9641
讀者信箱	mufonebooks@gmail.com

總 經 銷	紅螞蟻圖書有限公司
地 址	114台北市內湖區舊宗路2段121巷19號
電 話	(02) 2795-3656
傳 真	(02) 2795-4100
服務信箱	red0511@ms51.hinet.net
印 製	龍虎電腦排版股份有限公司
出版日期	2019年7月
定 價	320元
書 號	MA014
Ｉ Ｓ Ｂ Ｎ	978-986-95952-9-2（平裝）

菲利浦・格律克 專頁

沐風文化粉絲專頁

LA BIBLE SELON LE CHAT © GELUCK, 2013
Complex Chinese language edition published by arrangement with Salut! Cava? SA/NV, through
The Grayhawk Agency.